暖心水彩

畫下生活中的美好時刻

美食、建築、花卉、蔬果、場景

暖心水彩：
畫下生活中的美好時刻

編輯／蔡幃寧

行銷部／蔡幃誠

內頁、封面設計／wanyun

發行人兼出版總監／蔡建志

出版／大溏文化事業有限公司

發行／大和書報圖書股份有限公司

地址／新竹市東區工業東二路11號

郵件／datangbooks@gmail.com

電話／0927697870

印 刷 呈靖彩藝有限公司

初 版 2024年07月 定 價 480元

暖心水彩:畫下生活中的美好時刻/竹取著. -- 初版.
-- 新竹市 : 大溏文化事業有限公司出版 : 大和書報
圖書股份有限公司發行, 2024.07
　　面；　公分
ISBN 978-626-98583-1-6(平裝)

1.CST: 水彩畫 2.CST: 繪畫技法480

948.4　　　　　113008046

前言

我愛上水彩的理由很簡單。喜歡它的通透感和它獨特的水痕邊緣；喜歡繪畫時無法掌控的偶然性；喜歡它的清新色彩。每當顏料通過筆尖在畫紙上綻放，我的心情也會隨之愉悅。

在摸索水彩的過程中，我逐漸接觸了淡彩，並被這種特別的風格所吸引。鋼筆或硬筆描出的硬朗線條與柔和清新的色彩相互交織，畫面通透而明亮，讓我深深地著迷。於是，我開始用淡彩畫各種美好的小角落、文藝的小店以及美麗的街景，最後形成了本書。

現在，我開始嘗試用淡彩表現更多的事物。某種水果、一株植物、一份下午茶，這些都是非常棒的繪畫素材。藝術源於生活，我們要善於發現生活中的小美好，然後用畫筆記錄下來，這樣才會更有意義。

本書的前兩部分介紹了淡彩的基礎知識，包括對畫材的介紹、如何調色和控水、如何塗色和混色等綜合技法。後面五部分為案例示範，分別講解了果蔬、花卉、美食、建築以及場景的畫法，讓大家能夠由易到難地掌握淡彩的繪畫技巧。

最後，很高興能透過此書與大家分享我近幾年探索出的淡彩繪畫經驗，希望可以與大家共同進步。

目錄
CATALOGUE

畫材篇 PAINTER'S PARAPHERNALIA

畫水彩的工具很重要，不同的畫材對畫面的影響有所不同。先瞭解
畫材的相關知識，才能幫助我們選到適合自己的畫材。

- 水彩紙
- 水彩顏料
- 線稿用筆
- 畫筆
- 墨水
- 其他工具

水彩紙

水彩紙是畫面的載體，選擇適合的紙張作畫，水彩的魅力才能被最大限度地發揮出來。所以在所有畫材中，水彩紙是最重要的。

【材質】

棉漿紙：以棉花為原材料，造價較高、吸水性強，呈現出的色彩更沉著，容易控水，初學者很容易上手。

木漿紙：以木漿為原材料，造價較低、吸水性弱，容易產生水痕，顏色停留在紙的表面，呈現出的色彩較鮮亮。

棉木混合紙：同時具有棉漿紙和木漿紙的特性，具體更偏向於哪種紙的特性要根據這兩種紙所占的比例來判斷。

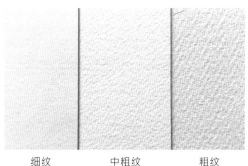

細紋　　　中粗紋　　　粗紋

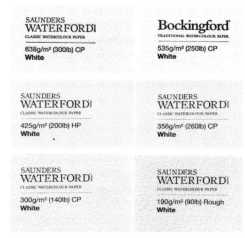

不同克數的水彩紙

【紋理】

水彩紙一般分為三種紋理：細紋、中粗紋、粗紋。紋理的存在是為了阻止水的流動。紋理越粗，水越不易流動，紙張變乾的速度也越慢。

我們可以根據自己的繪畫類型來選擇不同紋理的紙張。例如：畫精緻的插畫可以選擇細紋紙，它的乾透速度較快，適合在小面積或小區域內繪畫。

畫風景可以嘗試粗紋紙，其粗糙的紋理可以和毛筆配合製造出飛白效果。粗紋紙的乾透速度較慢，適合風景畫中較大面積的刷水上色。中粗紋紙介於細紋紙和粗紋紙之間，乾透的速度既不會太快也不會太慢，適合多種繪畫風格。在鋼筆淡彩中，若使用鋼筆勾勒線條，有些粗紋紙的表面過於粗糙可能出現卡筆現象，因此建議大家選擇細紋紙和中粗紋紙。

【克數】

紙的克數表現在對水和顏料的承載力上，常見的克數為 200g/m² 和 300g/m²，大多數品牌都會生產 100 ～ 600g/m² 之間的紙。

克數越大，紙的承載力越好，可以反復刻畫或修改，並且吸水力強，紙乾得慢也不容易起皺，但價格偏高。

克數越小，紙的承載力越弱，只適合畫簡單的小畫。反復修改的話畫紙容易破損，紙的吸水力較弱且容易起皺，畫的時候需要裱紙，價格相對低一些。

脫膠：水彩紙的脫膠也叫「漏礬」。在脫膠後的紙上刷色，紙張上會出現麻點，顏色無法暈染造成洇紙，這就是水彩紙的脫膠。

如何預防脫膠：水彩紙脫膠的原因有，存放環境過熱、過潮或存放時間過久。所以不要將紙放在太陽下曝曬，如果放在環境比較潮濕的地方要套上密封袋，並且不要囤積過多的水彩紙。

沾油：繪畫的時候不要塗護手霜，如果護手霜碰到水彩紙上會影響顏料的上色。

四面封膠水彩本：一種常見的水彩本。

四面有封膠，相當於被裱好的紙，需要搭配柳葉刀使用。

線圈本：方便翻頁且便於攜帶，可以作為日常練習本，要注意部分品牌的水彩紙刷水後容易起皺。

旅行本：尺寸普遍偏小，便於攜帶，具有存放紙和筆的小設計。其中風琴本易收納，展開後可以繪製多種尺寸的作品。

手工本：水彩本中性價比最高的本子。購買散紙比購買整本價格低，喜歡手作的話，它是很好的選擇。

寶虹（棉漿紙）：一款性價比很高的國產水彩紙。顯色效果、吸水性和暈染效果都不錯，可以反覆疊色。

棉雪（棉木混合紙）：顯色效果好，易修改，但不適合反復繪畫。掌握好它的特點會得到意想不到的畫面效果。

獲多福（棉漿紙）：吸水性好，顯色柔和，紙張偏黃，疊塗的話不容易修改底色。

水彩顏料

選擇顏料讓人非常糾結，因為每種顏料的色彩、透明度和擴散性均有所區別，而且不同的繪畫風格對顏料的需求也不一樣。比如風景畫，更注重顏料的擴散性，需要運用顏料本身的特點來呈現效果。一些清新的插畫適合用比較明亮的顏料來畫。像荷爾拜因品牌的顏料，色彩十分清新。大家可以購買一些分裝顏料，多嘗試幾種品牌便於瞭解其特點。

大家購買時選擇普通的 24 色即可，儘量自己調色，不要過於依賴各種成品顏色，否則就變成單純的「塗色」了。

［固體顏料與管狀顏料］

固體顏料：攜帶方便且容易保存，由於其蘸取面積有限，比較適合小幅畫作。

管狀顏料：易蘸取，適合大幅畫作，可以用保濕顏料盒保存。如果乾了可以當作固體顏料使用，市場上大多數的分裝固體顏料，都是把管狀顏料擠出來再烘乾的。有些管狀顏料不含牛膽汁，如果想增強顏料的擴散性則需要自己添加牛膽汁。

［顏料的透明度］

我們日常使用的水彩顏料一般是透明水彩，用水分的多少控制其透明度讓底色顯現出來，上色順序一般由淺到深。不透明水彩具有覆蓋力，顏色比較重，上色順序一般由深到淺。常見的不透明水彩品牌有 NICKER、荷爾拜因古彩等。

［顏料的脫膠］ 顏料放久了就會脫膠，尤其是管狀顏料，但把析出的膠倒掉再加入阿拉伯膠，就可以再使用了。

丹尼爾‧史密斯（Daniel Smith）：擴散性好，能展現出色彩的原色，有出色的耐光性，顏料的質地滑順，上色流暢。此品牌中的礦物質色系顏料還含有組成寶石的物質成分，畫出的色彩能體現肌理的質感。

● **史明克** (Schmincke)：有學院級和大師級兩種。學院級的顏色淡雅清新，混色後的色彩乾淨通透；大師級的顏色偏灰。

● **美利藍蜂鳥** (Maimeri blu)：透明度非常好，擴散性也好，適合用於大面積暈染。

[本書案例中的 24 色色卡]

總體來說，鋼筆淡彩對顏料的要求並不高，24 色水彩顏料基本可以滿足日常所需。本書中未特別指定某個品牌，市場上常見的 24 色水彩顏料都可以，大家選擇與下面顏色相似的即可。

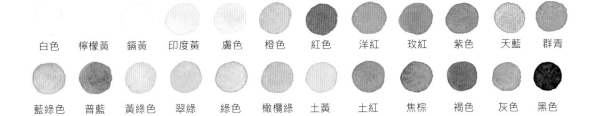

| 白色 | 檸檬黃 | 鎘黃 | 印度黃 | 膚色 | 橙色 | 紅色 | 洋紅 | 玫紅 | 紫色 | 天藍 | 群青 |
| 藍綠色 | 普藍 | 黃綠色 | 翠綠 | 綠色 | 橄欖綠 | 土黃 | 土紅 | 焦棕 | 褐色 | 灰色 | 黑色 |

線稿用筆

我們一般用鋼筆、針管筆、美工鋼筆和蘸水筆來勾線稿。

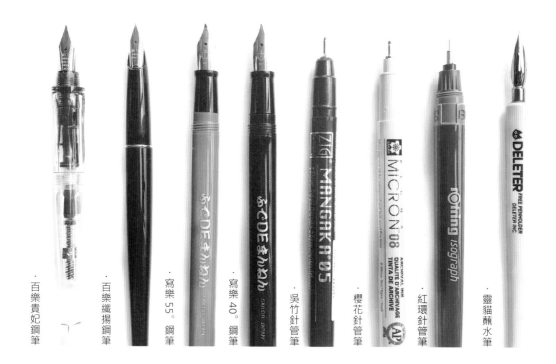

· 百樂貴妃鋼筆　· 百樂纖揚鋼筆　· 寫樂 55°鋼筆　· 寫樂 40°鋼筆　· 吳竹針管筆　· 櫻花針管筆　· 紅環針管筆　· 靈貓蘸水筆

鋼筆：我常用的是百樂貴妃和百樂纖揚。百樂貴妃的筆頭粗一些，百樂纖揚的細一些，大家可以根據自己的喜好選擇。

針管筆：相對鋼筆而言，針管筆的出水更加流暢，不會出現停頓或暈紙的情況。吳竹和櫻花品牌的針管筆都可以購買。

紅環針管筆比較特殊，它的筆尖是滾珠狀的，所以畫出的線條特別流暢，很適合畫建築線條。

普通針管筆大都是一次性的，這款則可以加入墨水後繼續使用（需購買配套墨水）。

美工鋼筆：筆尖是彎的，可以畫出粗細不等的線條。寫樂美工鋼筆的筆尖有兩種不同的角度，分別是 40°和 55°，筆尖的傾斜度越大，畫出的線條就越粗。

蘸水筆：需要一邊畫一邊蘸墨水，使用相對煩瑣但可以畫出比較復古的感覺，用它畫出的線條非常灑脫。它的「G」形筆尖容易控制線條的粗細變化，畫出富有藝術感的線條。

寫樂鋼筆的兩種筆尖

蘸水筆畫出的線條

畫筆

· 荷爾拜因藍胖子 SQ1

· 黑天鵝 3000s 系列 8 號

· 黑天鵝 3000s 系列 6 號

· 黑天鵝 3000s 系列 4 號

一支好畫筆應具有哪些特點呢？首先是聚鋒性要好，然後是蓄水性要強，既可以用作大面積暈染又可以刻畫細節。

［畫筆的材質］

一般分為動物毛和人造毛。

動物毛：一般有貂毛、狼毫、松鼠毛、羊毫和兔毫五種。貂毛和狼毫相對較硬，有彈性，適合畫細節。松鼠毛、羊毫、兔毫相對柔軟，蓄水量大，適合進行大面積鋪色、暈染。動物毛畫筆的價格普遍偏貴，尤其是國外進口的，而人造毛畫筆的價格相對實惠一些。

人造毛：就是尼龍毛。毛質較硬，吸水性弱，但是具有彈性，適合用來畫細節，價格也便宜。

［畫筆的養護］

動物毛畫筆比較嬌貴，為了延長其使用壽命，建議使用洗筆皂清洗筆頭，可以讓筆鋒保持彈性和柔軟。

墨水

[鯰魚墨水、白金墨水]

墨水的防水性在鋼筆淡彩繪畫中尤為重要。普通墨水遇水後會化開，所以一定要選擇防水型墨水。鯰魚墨水和白金墨水都可以選擇。注意，雖然鯰魚墨水的顏色種類較多，但只有幾種顏色是防水的。

鯰魚墨水

白金墨水

其他工具

噴壺

紙膠帶

白墨水

軟橡皮

調色盤

櫻花鉛筆

三菱
高光筆

筆洗

海綿

留白液

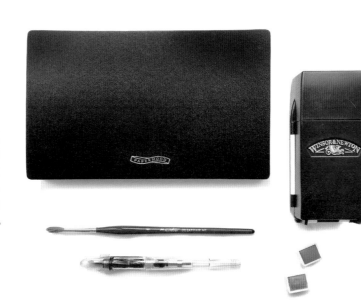

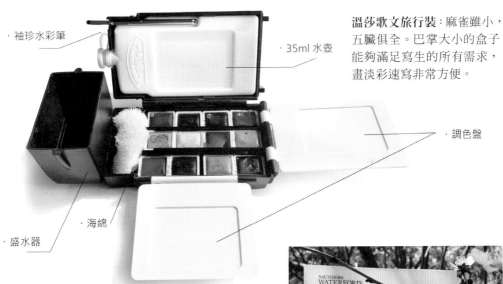

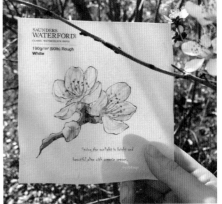

鋼筆淡彩的寫生工具非常簡單，基本都是便攜裝備。工具輕便可以緩解外出寫生時的緊張情緒，讓寫生更自如。

· 袖珍水彩筆

· 35ml 水壺

· 調色盤

· 海綿

· 盛水器

溫莎歌文旅行裝：麻雀雖小，五臟俱全。巴掌大小的盒子能夠滿足寫生的所有需求，畫淡彩速寫非常方便。

寫生，是繪畫學習中非常重要的部分，有助於初學者學會掌控繪畫空間。比起對著照片作畫，寫生可以將現實空間縮放於紙面，這意味著要思考選景並學會取捨。這樣可以鍛煉初學者的構圖能力，獲得更多的經驗與體會。

基礎篇 FUNDAMENTAL

掌握色彩的基本理論、瞭解調色方法。學會控水才能把握好色彩、
駕馭好色彩，這是水彩畫學習過程中的必修課。

- 色彩的基本理論
- 水彩的控水
- 水彩的技法
- 鋼筆淡彩的基本概念

色彩的基本理論

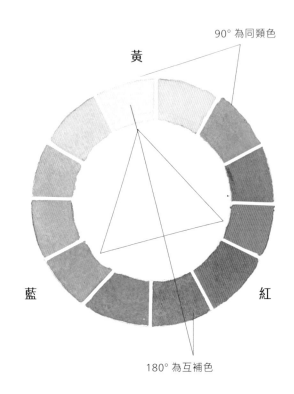

90° 為同類色

黃

藍

紅

180° 為互補色

[三原色]

繪畫中的基礎色是紅色、黃色、藍色，又叫「三原色」。這三種顏色是調不出來的，但它們可以調配出許多種色彩。

水彩顏料中的三原色通常指檸檬黃、品紅和鈷藍，但每種品牌對這三種顏色的命名是不同的。有時我想使用某個品牌的顏料時，會先購買這個品牌的三原色進行試色。

紅 + 藍　　　藍 + 黃　　　紅 + 黃

= 紫　　　　= 綠　　　　= 橙

[間色]

也被稱為「二次色」。指的是兩種原色混合後得出的色彩。紅色加黃色混合得到橙色。但在調和過程中，如果兩種顏色的比例不同，就會得到不同的間色。

紫 + 黃　　　藍 + 橙　　　橙 + 綠

[複色]

也被稱為「三次色」。理解了間色以後，複色就容易理解了。它是由兩個原色調出來的顏色再加入第三個原色得到的。比如：黃色加紅色調出橙色，再向橙色裡加入藍色，得到的就是複色。或者兩種間色混合後的顏色也是複色。比如：綠色和橙色混合後的顏色也是複色。

[色相] 指色彩的「相貌」，也是色彩的首要特徵。它是我們對一般顏色的常規認知，是用來區分顏色的標準。我們通常所說的紅、橙、黃、綠等顏色指的就是色相。

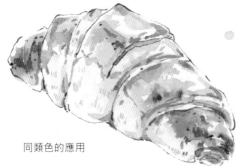

同類色的應用

● **同類色**：同一色相中，不同傾向且色環 90° 夾角以內的顏色被稱為「同類色」。比如：檸檬黃、橘黃、土黃就是一組同類色。

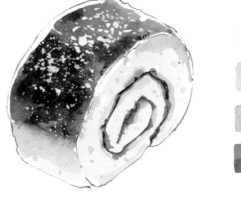

● **互補色**：指色環中 180° 角兩端的任意兩色，是對比非常強烈的兩種色彩。例如：紅色和綠色、紫色和黃色。

[明度] 指色彩的明暗程度。它包括兩個方面：一是，在同一色相中隨著水分的變化使顏色產生的深淺變化。例如：墨綠、中綠、淺綠是隨水分的增加顏色逐漸變淺；二是，不同色相存在的明度差別。比如，在同樣的濃度下，黃色的明度最高，藍紫色的明度最低。

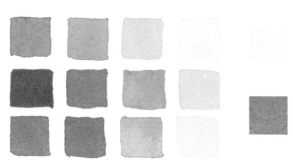

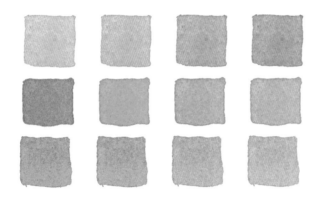

[飽和度]

指色彩的鮮豔程度，也被稱為「色彩的純度」。三原色的飽和度最高，與水以及其他顏色混合後飽和度會隨之降低，視覺效果也會變弱。這就是我們常說的三種顏色混合後會顯髒。

[冷色調、暖色調與中性色調]

指色彩給人心理上的冷暖感受。冷色調給人清新、涼爽、冷靜的感覺；暖色調給人熱烈、溫暖、陽光的感覺；而黑、白、灰等色給人不冷不暖的感覺，我們將其統稱為「中性色」。色彩的冷暖並不是絕對的。例如：綠色系中的黃綠色和翠綠相比，翠綠就比黃綠色相對冷一些。

午後的陽光下，
當一隻慵懶的貓咪，
等待時光慢慢地流逝，
靜享悠閒的慢生活。

Yuki & Simba

水彩的技法

「水能載舟亦能覆舟」，掌控好水量才能控制好水彩。初學控水是比較難的，瞭解基本層面是一方面，不停地練習也很重要。畫好水彩需要依賴手感，在繪畫的過程中，有四處與水有關的部分，分別是畫筆、顏料、水彩紙和環境。

［毛筆的含水量決定了顏料的濃度］

黃油檔：指剛擠出來的顏料像固體黃油一樣。

奶油檔：水將管狀顏料稍稍溶解後的顏料狀態，此時的顏料比較黏稠。

牛奶檔：用飽含水分且不滴水的毛筆調和奶油檔顏料後的顏料狀態，此時的顏料像牛奶一樣可以流動。

牛奶兌水檔：在牛奶檔基礎上繼續加水，這個時候水彩的顏色最清雅，這也是本書中使用最多的一檔濃度。

茶水檔：基本就是水狀，只能看到淡淡的顏色。

［毛筆吸附顏料的多少決定了顏料在紙上的乾濕變化］

第 1 檔：表面平滑無凸起。

顏料的四條邊都是平的，沒有堆積。這是我們常用的平塗法。

第 2 檔：一側的邊緣有水量凸起。

在收筆一側的邊緣有水量凸起。此畫法適用於銜接水筆或柔化邊緣，也適合接染其它顏色。

第 3 檔：大面積的水量凸起。

用毛筆蘸取較多的顏料塗在紙上而產生了大面積的水量凸起。這種方式在繪畫時幾乎不使用。

［紙面的乾濕變化決定了顏料的擴散程度］

第 1 檔：紙面較濕。

顏料會迅速擴散，水在紙上有流動性。

第 2 檔：紙面上的水只有薄薄的一層，紙面有反光。

顏料的邊緣會產生炸毛效果。

第 3 檔：紙面微潮，無反光。

圖案基本成型，圖案邊緣會產生輕微的毛邊。

第 4 檔：紙面全乾。

圖案的邊緣乾淨俐落，這是我們常用的乾畫法。

［環境因素］

在濕度較高畫水彩的時候，由於氣候的關係畫面會乾得慢一些，因此可以有更多的時間思考和調整畫面。在環境比較乾燥的地區經常會遇到畫面「秒乾」的情況，還沒來得及調色畫面已經乾了，這個時候我們可以嘗試以下三種方法：

⬤ 用加濕器緩解乾燥。

⬤ 在需要畫畫的區域先刷一層清水，待紙面即將變乾時立刻上色。

⬤ 用兩支筆交替繪製。

水彩的控水

[**單色平塗**] 這是最簡單的水彩技法，畫的時候注意筆肚的含水量要充足，下筆的力量要均勻。

用毛筆側鋒從左至右運筆。　　一邊銜接濕潤部分，一邊擴大色塊面積。　　將積水引到下方，提筆收尾。

[**單色漸變**] 一邊平塗一邊往顏料中加水，表現出顏色由深到淺的漸變效果。

[**乾溼混色**] 就是我們常說的接染，或者多色漸變。這是畫淡彩時最常用到的一種方式，各種顏色在水的作用下互相融合，形成了豐富的畫面效果。

同樣是乾濕混色，下面的接染方式更複雜一些。先點出黃色部分，趁濕圍繞黃色部分用紫色進行接染。這種方式一般用來塑造一些特殊效果，本書案例中山竹的表皮畫法就是運用了這種方式。

[**濕畫法**] 用這種畫法畫出的效果變幻莫測，可以呈現水彩最有魅力的一面。打濕一塊區域，讓幾種顏色在該區域裡相互碰撞，形成獨特的水彩效果。

[**點染**] 先平塗一塊區域，趁濕用比底色濃度高一些的同色進行點染，目的是加強顏色明度的對比或者強調物體的明暗關係。

鋼筆淡彩的基本概念

在鋼筆畫出的底稿上施以淡彩。

[鋼筆 & 淡彩]　鋼筆線條具有可塑性，可粗獷、可精細、可複雜、可簡單。淡彩部分可以利用水彩、馬克筆、彩鉛、水粉或油畫棒等來表現。

[繪畫特點]　先以線條塑造造型，然後用色彩加強畫面的視覺效果，讓整幅畫變得通透，給人一種硬朗感。表現方法比較自由，繪畫效果清新雅致。

[上色特點]　鋼筆淡彩之所以叫「淡彩」，即顏色清淡、不濃郁。繪畫時不要為了追求寫實而重複塑造層次，否則會讓畫面顯得過於沉重，失去通透感。儘量在畫面濕潤的時候完成第一次混色與點染。當然，並不是說一幅畫中不能有疊色，而是疊色的比重不要過多。

風格特點

線稿的比重

——偏向線稿
線稿佔據畫面的比重較大，畫面中的結構、明暗、體積都是用線稿表現出來的，然後略施薄彩。

——偏向水彩
先用線稿畫出物體的基本輪廓，然後用水彩表現其結構、明暗、體積等細節。

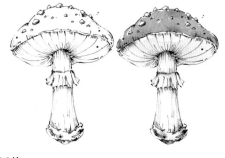

線條的風格

——粗獷的線條
粗獷的線條和寫實的色彩可以繪製出寫意的味道，適合在旅途中快速記錄。

——精緻的線條
精緻的線條搭配明亮的色彩適合繪製插畫風格，或者適用於某些建築和園林的圖稿設計。

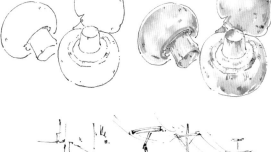

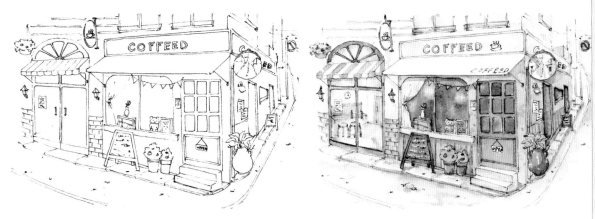

線條的特點

流暢、簡潔是線條的基本特點。

畫線稿的時候要注意節奏感,起筆時先頓一下再運筆,筆尖要快速劃過紙面。落筆也需要表現出來,線條要乾淨俐落,不要來回描繪或者斷斷續續地畫。

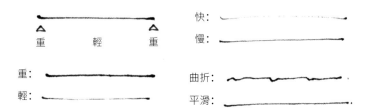

當表現動物毛髮的時候,用由輕到重或者由重到輕的線條來畫,下筆之前應仔細判斷哪種事物適合用哪種線條來表現。線條不一定要畫得筆直,畫得隨意一點看起來會更生動。

流暢的線條 曲折的線條 輕柔的線條

植物的線條

常見的植物線條有「m」形、「w」形以及「v」形三種形態。

鋼筆速寫中一些常見的植物造型。

小灌木　　　　　　　　　蘭草　　　　　　　　　高灌木

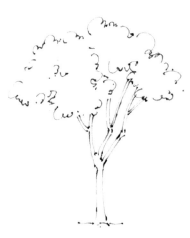 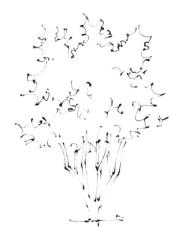 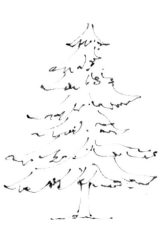

喬木　　　　　　　　　中小喬木　　　　　　　　雪松

排線練習

長排線

中排線

短排線

由重到輕、由輕到重的線條練習

短線條的排線練習

斜排線

橫排線

豎排線

十字排線

斜叉排線

不同方向的排線

不同角度的排線

曲線的排線

果蔬篇 Fruits and Vegetables

瞭解了畫材與繪畫的基礎知識之後,你是否已經躍躍欲試,想動手畫一畫了呢?對於初學者來說,最快速的入門方式就是臨摹。簡單的果蔬繪畫練習能讓初學者快速掌握物體的基本造型和色彩。

- 燈籠果
- 橡果
- 草莓
- 山竹
- 藍莓
- 蘑菇
- 果蔬組合

燈籠果

屬落葉小灌木科，是一種野生果類，果子酸甜，果實呈球形，可加工成果醬或釀製成果酒。

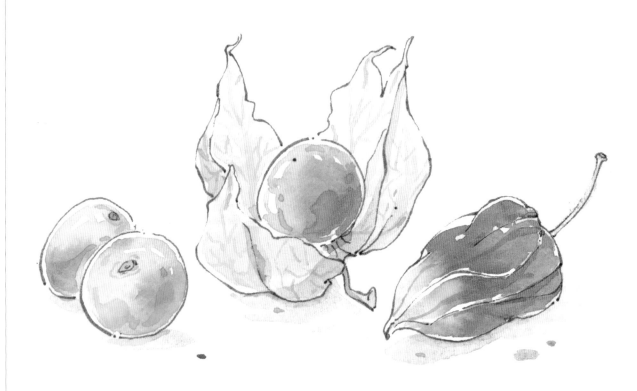

1　畫燈籠果時線條要流暢，果子的轉折處注意用筆的力度，畫之前把握好整體的造型和透視關係。

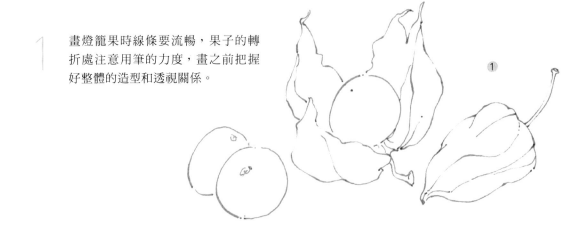

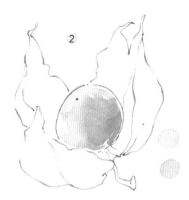
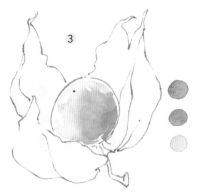
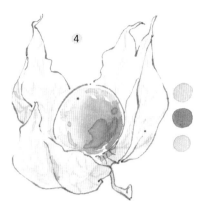

2 果實部分用牛奶兌水的濃度的土黃色接染橙色來畫，注意留出高光部分。

3 果皮部分用茶水般濃度的褐色接染淡紫色來畫。在靠近果實的根部點一些綠色。

4 用橙色豐富果實的層次，要順著果實的弧度來畫。接下來塑造果萼的層次，用褐色加一點綠色畫出前方果萼的層次，接著用褐色加深果萼的根部。最後畫出果萼的紋路，畫的時候可以隨意一些。

5-6 這兩顆果實的畫法與第2步驟相同。在右邊這顆果實的果蒂處點染一點黃綠色，再用橙色豐富果實的層次。

7 未成熟的燈籠果分別用橙色、紅色和黃綠色畫出三種顏色的漸變效果。注意，每種顏色的水分含量要相等，這樣接染出的效果才會自然。

8 用與底色相同的顏色為果萼畫出層次。

9 最後，用紫灰色（紫色＋灰色）畫上投影，完成繪製。

橡果

橡樹上所結的果實。春季
開花,秋季成熟。毛果張
裂後橡果自然掉落 ,果形
似板栗。這種可愛的果實
也被認為是運氣、繁榮、
青春和力量的象徵。

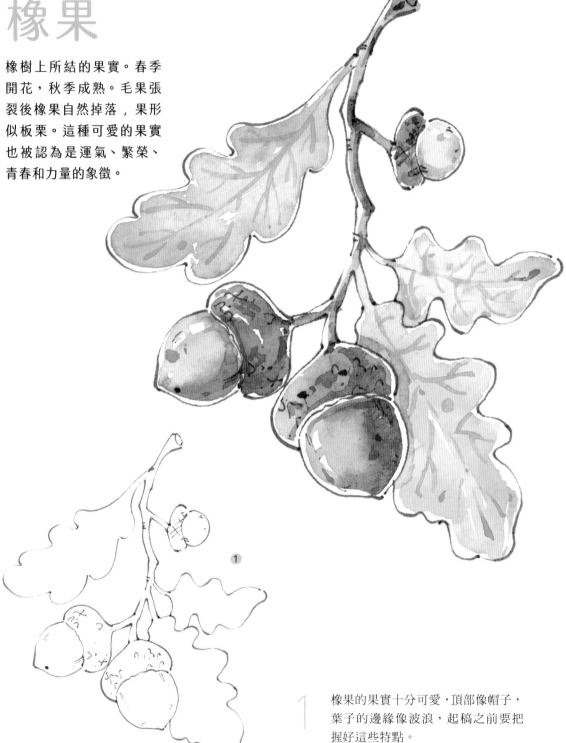

①

1 橡果的果實十分可愛,頂部像帽子,
葉子的邊緣像波浪,起稿之前要把
握好這些特點。

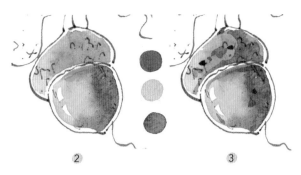
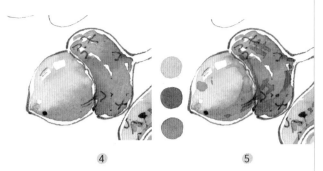

2-3 橡果的帽子部分用黃綠色從左到右平塗後接染焦棕色，橡果的下部用牛奶兌水般濃度的焦棕色接染褐色來畫，畫出漸變後繪出橡果的整體輪廓，注意留出高光部分。待乾透後繪出帽子的暗部和細節。

4-5 橡果帽子部分的左邊，用牛奶兌水般的紅褐色（褐色＋土紅）進行鋪色，趁濕用牛奶般濃度的紅褐色點染其頂部和邊緣。在果實部分的中間趁濕點染一些黃綠色，待乾透後畫出其暗部和細節。

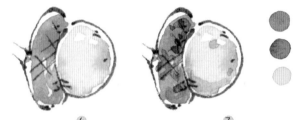

8-9 用黃綠色畫出葉子的中間部分，然後順著線稿的輪廓接染焦棕，待乾透後畫出葉脈。

6-7 畫法與前兩步驟相同，只是將果實的部分顏色換成土黃色即可。

12 枝幹部分用褐色畫好後，趁濕在其轉折位置點染一些黑色，待乾透後畫出枝條的層次，完成繪製。

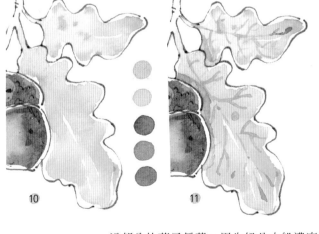

10-11 這部分的葉子偏黃，用牛奶兌水般濃度的黃綠色向下接染土黃色，再在葉子邊緣接染焦棕。待乾透後畫上葉脈，用群青加紫色調和後畫出橡果和葉片之間的投影。

草莓

春末夏初，草莓園裡果實累累。熟透的草莓
呈深紅色，好像一顆瑪瑙，輕咬一口，沁人
心脾。

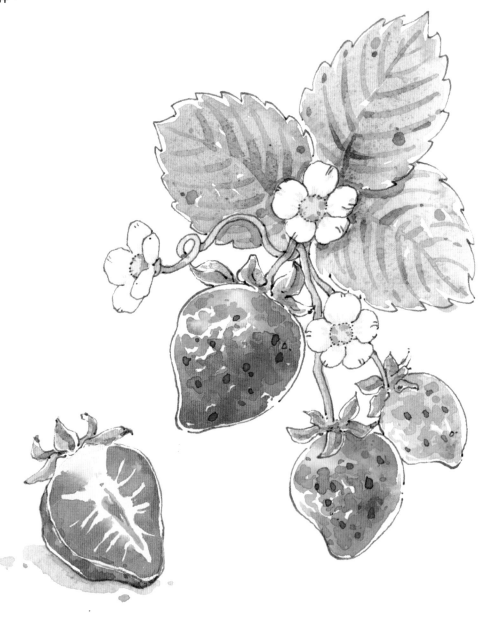

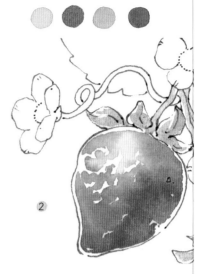

1　畫草莓之前，注意果實的形態以及其與花藤的遮擋關係。建議從花朵和藤蔓部分畫起，畫葉子的時候注意鋸齒的方向要統一。

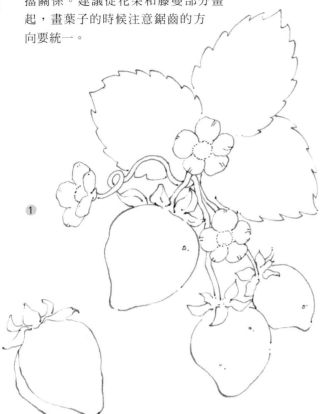

2　先畫成熟的草莓。用牛奶兌水般濃度的土黃色畫出靠近果蒂較淺的部分，然後趁濕染同樣濃度的紅色，注意留出高光的位置。草莓果實部分的右下方和底部區域用牛奶兌水般濃度的紅色進行接染，表現出草莓的體積感。這裡用到了兩種濃度的水彩，畫的時候要趁濕繪製才能使顏色暈染得比較自然。用橄欖綠加一些褐色混合後畫出草莓的果蒂。

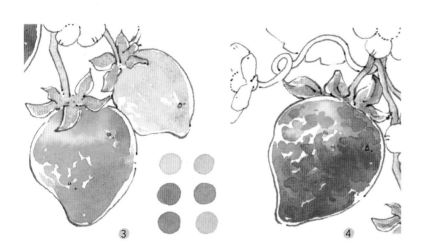

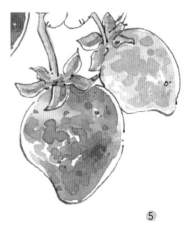

3　剩下兩顆草莓的繪製方法與上一步驟相同，只有顏色上的區別。粉色草莓的上部也用土黃色來畫，下部用的是玫紅與土紅的混合色，並在其右邊點了一點群青色。綠色草莓的上部偏橙，下部用黃綠色平塗。

4-5　待乾透後繼續畫出草莓表面的凹凸質感，注意避開之前留出的高光位置。果蒂部分的顏色也適當加深。

6 葉子的主色為橄欖綠，先在偏黃的部分加一些土黃色，再將橄欖綠與普藍色混合後點染在花瓣的周圍。最後，在葉子的邊緣點染一些焦棕色，豐富顏色的變化。花朵的繪製很簡單。先用土黃色畫出花蕊，再用淡淡的群青色平塗花瓣的根部即可。

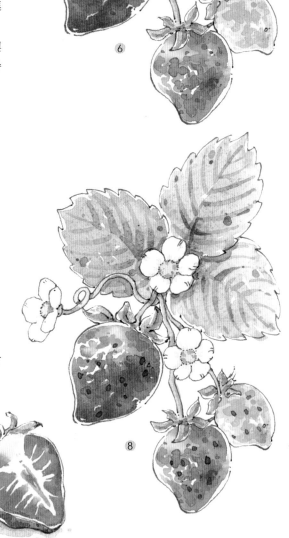

7 切開的草莓要注意留白。從果蒂泛青的部分開始畫，用茶水般濃度的淡綠色順著左下方平塗，然後與牛奶兌水濃度的紅色進行接染，畫的時候注意留出白色的果肉。

果皮的顏色要畫得深一些，這裡用紅色與土紅的混合色進行平塗，濃度要稍微調得高一些。

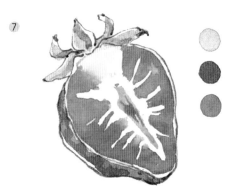

8 等底色乾透後開始畫葉脈。注意葉脈的方向要統一，再適當點幾個點以豐富葉子的細節。最後，點上棕色的草莓籽，畫上紫灰色（紫色+灰色）的陰影，完成繪製。

山竹

如同小柿子般大小，果殼很厚，呈深紫色，
上部有四片果蒂。掰開果皮會露出剔透的果
肉，味道清甜可口。

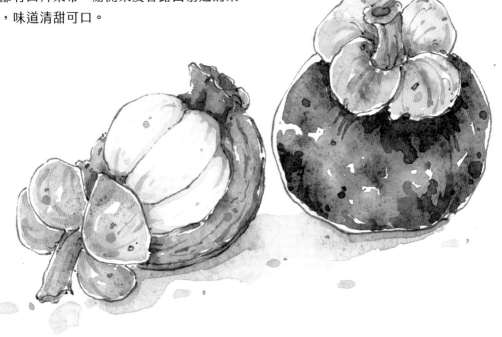

1 畫山竹線稿的時候注意果殼邊緣的起伏，
不要畫得過圓。畫出適當的起伏才能表
現出山竹的真實質感。

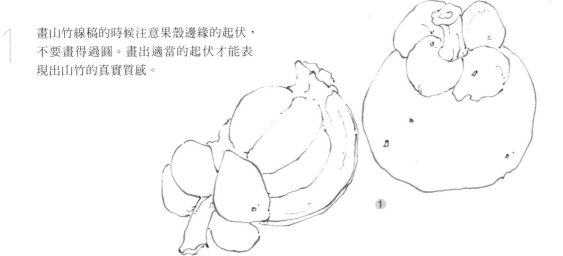

①

2-4 首先處理頂部的果蒂。用黃綠色畫出果蒂中部，注意留出高光部分，在靠近果蒂的邊緣接染深一些的綠色和焦棕。四片果蒂的畫法相同，葉柄部分用黃綠色與翠綠的混合色畫出來。

5 待第一層的顏色乾透後，用黃綠色畫出果蒂和葉柄上的紋理。

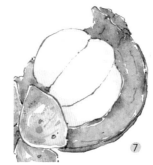

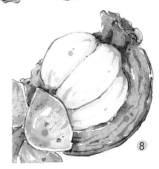

6 果皮內部的顏色用土紅加入一點紫色來畫。先將兩種顏色調和為牛奶般的濃度進行鋪色，然後趁濕用牛奶般濃度的紫色和土紅色在靠近果蒂下方、果皮邊緣及其底部進行點染，乾透後繼續畫出果皮裡面的紋理。

7-8 白色的果肉部分用茶水般濃度的土黃色畫出果肉的兩端，待乾透後用茶水般濃度的淡紫色和淡棕色畫出果肉的紋理以及果肉中間的縫隙。

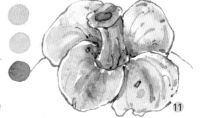

9 果蒂部分先用黃綠色進行鋪色，然後用焦棕色進行點染，注意留出高光部分。在靠近葉柄的根部點染濃度深一些的綠色，加強果蒂的體積感。

10 葉柄部分用黃綠色和翠綠的混合色畫出來，在其頂部點染一些焦棕。

11 等第一層乾透後，繼續用與底色一樣的顏色畫出紋理和細節，果蒂之間的層次要強調出來。

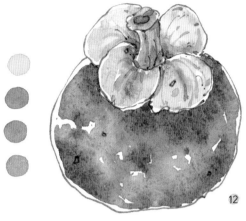

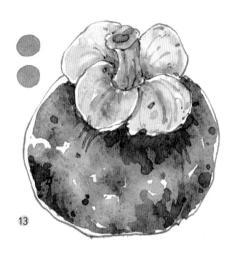

12

13

果皮部分的畫法較為複雜,畫第一層顏色要一步到位。首先,用土黃色點出山竹上的黃色斑點。然後用紫色加一點土紅色圍繞黃色斑點進行接染,再趁濕點入一些群青色豐富顏色的變化。

最後,用濃度高一些的紫色和土紅色加重果蒂的下方和底部。(畫這部分之前可以在紙上提前刷水,讓水彩紙微微潮濕。)

待第一層顏色乾透後,繼續用紫色和土紅色畫山竹表面的層次,再點一些斑點豐富畫面的細節。

14

14-15

最後,用藍紫色(群青+紫色)畫出山竹的投影,待顏色乾透後在靠近山竹的底部疊加一層顏色,完成繪製。

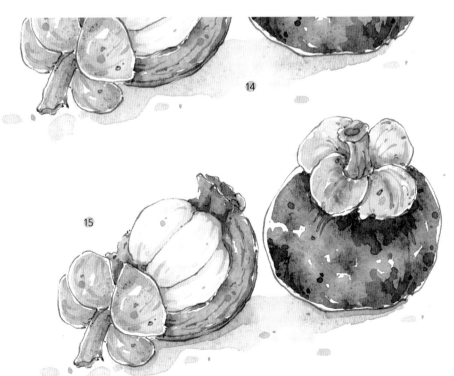

15

藍莓

屬越橘科小灌木，果實呈藍色，如寶石般透明。
未成熟的藍莓有青色、粉色和紫色，十分好看。
藍莓的營養十分豐富，被譽為「漿果之王」。

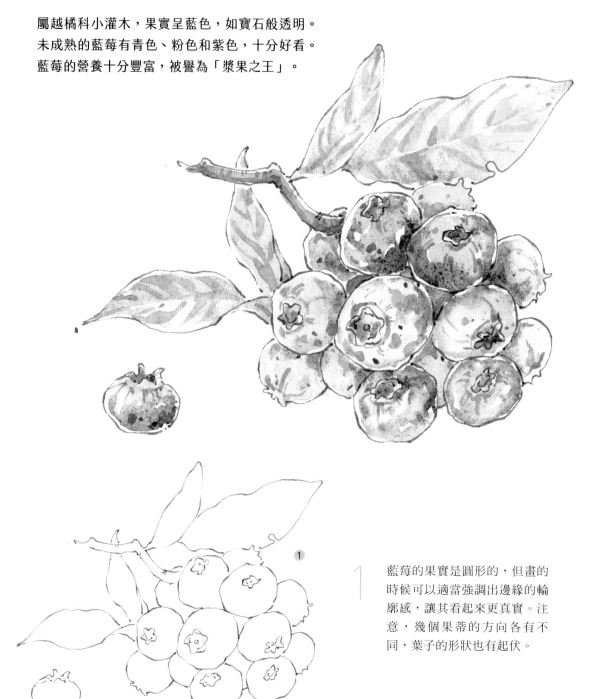

1

藍莓的果實是圓形的，但畫的
時候可以適當強調出邊緣的輪
廓感，讓其看起來更真實。注
意，幾個果蒂的方向各有不
同，葉子的形狀也有起伏。

藍莓的果實顏色以群青色為主，有深有淺。先用牛奶兌水般濃度的群青色畫出上面三顆藍莓的亮部，再用牛奶般濃度的群青加普藍色調和後接染果蒂的邊緣，繪出藍莓的基本體積。中間幾顆顏色較淺的藍莓也用同樣的顏色來畫，但要降低濃度，用近似茶水般濃度的群青色先畫其亮部，再在邊緣點染牛奶兌水般濃度的普藍色。最後，給個別果實點染一些藍綠色豐富顏色的變化。

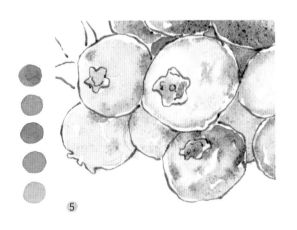

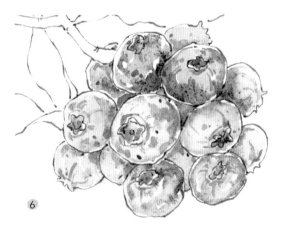

5 未成熟的藍莓呈粉色、紫色。這裡用群青加點紫色畫出幾顆偏紫的藍莓，再接染淡粉色和淡淡的橄欖綠畫出漸變效果。其暗部用高濃度的群青加普藍色調和後進行點染。

6 待顏色乾透後，畫出藍莓表面的細節。果蒂的層次也要畫出來。

7-10　用牛奶兌水般濃度的橄欖綠給葉子鋪色，再接染土黃和焦棕色豐富葉子的顏色變化。
再用牛奶般濃度的灰綠色（橄欖綠＋灰色）點染葉尖等邊緣部分，注意留出中間部
分。待乾透後再用畫出葉脈，注意葉脈的線條是由粗到細的。用同樣的方法完成其
餘的葉子。

11-12　先用褐色畫出枝幹，再趁濕用黑色點染其轉折處，最後畫出枝幹下方的暗部
以及枝幹上的紋理，完成繪製。

蘑菇

這些美麗的毒蘑菇叫毒蠅傘，是含有一種神
經性毒素的擔子菌門真菌。他生長於北半球
溫帶和極地氣候地區。

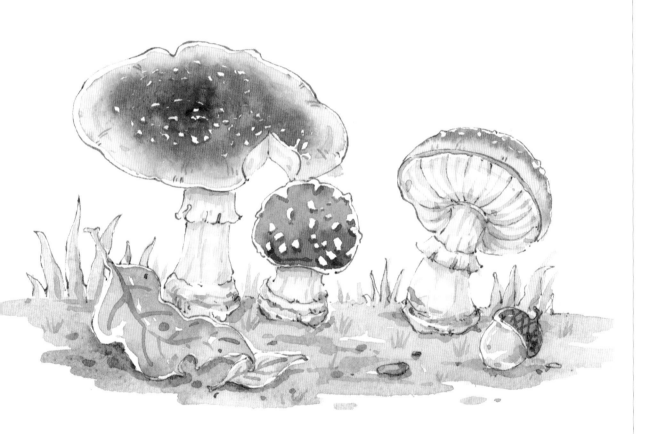

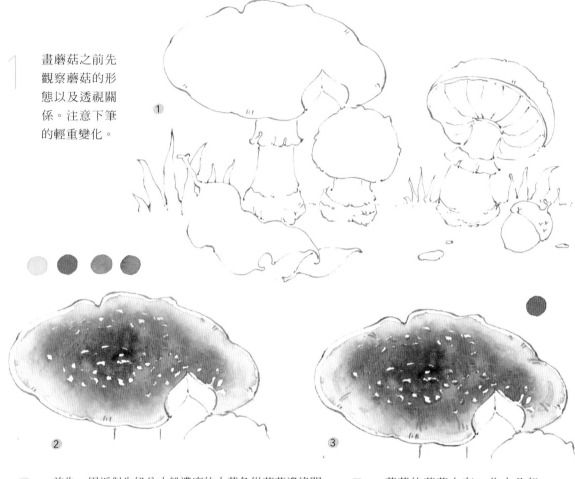

1 畫蘑菇之前先觀察蘑菇的形態以及透視關係。注意下筆的輕重變化。

2 首先,用近似牛奶兌水般濃度的土黃色從菌蓋邊緣開始畫,然後接染同樣濃度的紅色進行鋪色,最後用紫色加焦棕色調和成近似牛奶般的濃度完成整個菌蓋的三色漸變。注意,在接染的同時要留白,這也是一個難點,需要掌握控水能力,如果做不到同時留白,也可以在之後借助留白液和白墨水進行處理。

3 蘑菇的菌蓋上有一些小凸起,用深一些的紅色畫出其投影,表現出它們的體積感,然後用淡一些的紅色畫出菌蓋邊緣的細節。

4 菌柄部分用近似牛奶般濃度的膚色來畫,畫的時候注意留白,在靠近菌蓋的位置暈染一些淡紫色,在其底部暈染一些灰色。菌蓋的小切口也用同樣的顏色來畫。

5 接下來,在膚色中加入一點焦棕色畫出菌柄的紋路,在靠近菌蓋的位置畫一些紫色,表現出陰影。

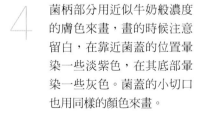

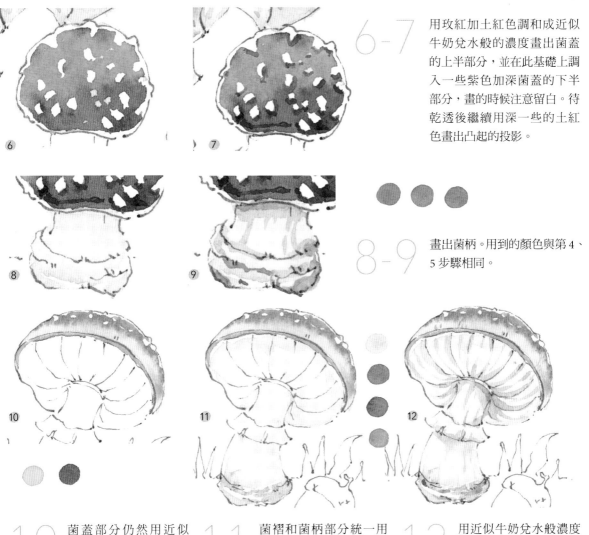

用玫紅加土紅色調和成近似牛奶兌水般的濃度畫出菌蓋的上半部分，並在此基礎上調入一些紫色加深菌蓋的下半部分，畫的時候注意留白。待乾透後繼續用深一些的土紅色畫出凸起的投影。

6-7

畫出菌柄。用到的顏色與第4、5步驟相同。

8-9

10 菌蓋部分仍然用近似牛奶兌水般濃度的土黃和紅色做出漸變效果，注意紅色區域的留白。待乾透後用紅色畫出凸起的投影。

11 菌褶和菌柄部分統一用近似牛奶兌水般濃度的膚色來畫，在靠近菌蓋的位置混入一些紫色，在靠近泥土的位置混入一些焦棕和灰色。

12 用近似牛奶兌水般濃度的褐色畫出菌褶的層次，要由粗到細、從裡往外地畫。菌柄上的紋路也要畫出來。

13 枯葉部分用土黃加點焦棕的混合色畫出比較淺的部分，然後接染焦棕畫較深的部分。最後，趁濕在葉尖混入一些綠色豐富顏色的變化。

14 堅果的頂部直接用褐色畫出，其下部以土黃色為主，並在底部混入一些土紅和綠色。

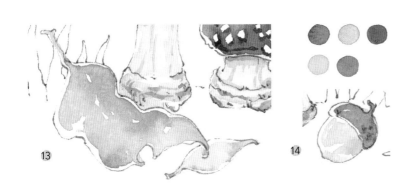

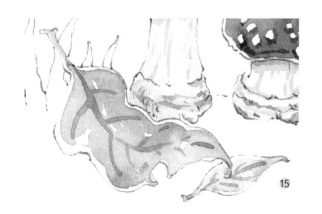

15-16

用與底色一樣的顏色畫
出葉脈和果殼的細節。

17

用近似牛奶般濃度的
黃綠色接染褐色畫出
草地和泥土，在其邊
緣部分混入一些群青
色。

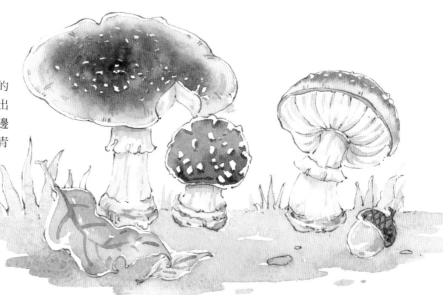

18

用與底色一樣的顏色，豐富草地上的投影和細節，完成繪製。

果蔬水果

水果和蔬菜放在一起，顏色十分鮮艷。前面的章節，我們進行了單個果蔬的練習，現在試著把他們組合起來畫一畫吧。

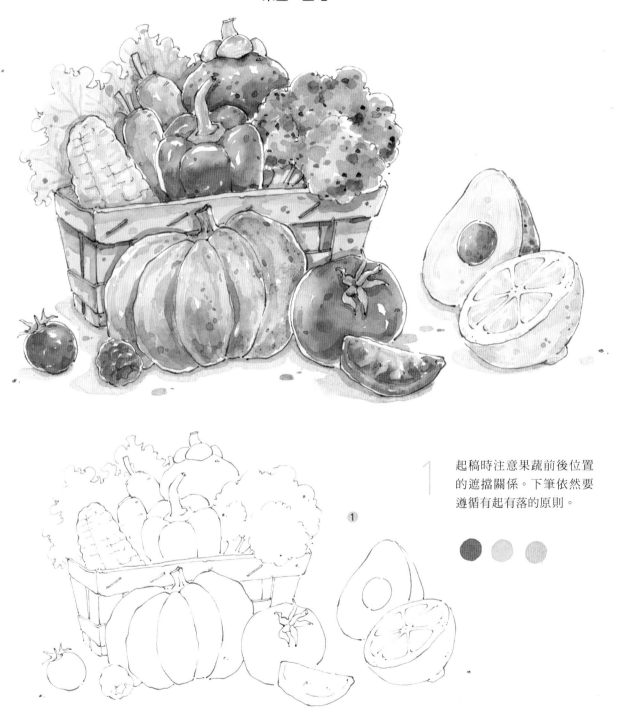

1 起稿時注意果蔬前後位置的遮擋關係。下筆依然要遵循有起有落的原則。

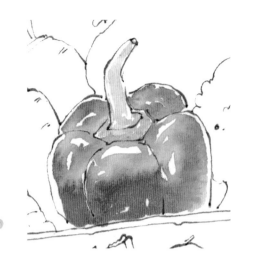

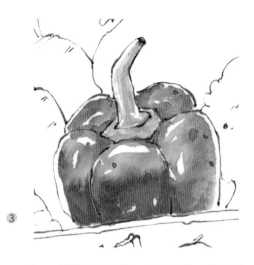

2 第一遍上色，要把物體的明暗大致概括出來。用近似牛奶兌水般濃度的紅色畫出彩椒的頂部，注意留出高光部分。然後趁濕用近似牛奶般濃度的紅色進行接染，表現出彩椒的體積感。在其靠近西藍花的部分點染一些綠色，表現出它的環境色。最後，用黃綠色畫出彩椒的桿。

3 等底色乾透後，用與底色一樣的顏色畫出層次，尤其是彩椒凹進去的部分，一定要呈現出來。

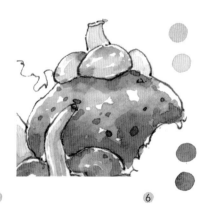

4-5 胡蘿蔔的畫法和彩椒的畫法相似。用不同濃度的橙色畫出胡蘿蔔亮部與暗部的顏色漸變，待乾透後在橙色中加點焦棕色畫出胡蘿蔔的暗部。玉米部用土黃加檸檬黃色畫出其亮部，再接染一些紫灰色（紫色＋灰色）畫出其暗部，然後用土黃色大致勾出玉米顆粒，不用畫得特別整齊，下筆隨意一些即可。

6 山竹頂部的果蒂以黃綠色為主，在其凸起的邊緣趁濕點染一些焦棕色。紫色的果皮部分先用土黃色點出黃色的斑點，然後用紫色加點焦棕調和成近似牛奶兌水般的濃度圍繞斑點進行接染。靠近山竹底部的顏色要畫得深一些。

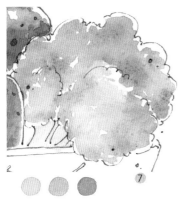 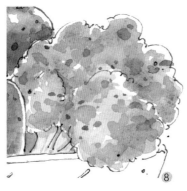 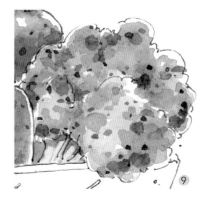

7-9　給西藍花進行整體鋪色。首先,用近似牛奶兌水般濃度的土黃色從最淺的位置開始畫,然後用橄欖綠加點群青混合後趁濕接染剛畫好的土黃色部分。用低濃度的橄欖綠色畫西藍花的其餘部分,用高濃度的橄欖綠點染西藍花的暗部。菜梗部分先用黃綠色鋪一層底色,再給局部加深顏色即可。

10　生菜部分先用黃綠色平塗後接染橄欖綠進行打底,在其靠近山竹的部分接染一點紫色畫出環境色。待第一層顏色乾透後,畫出生菜的葉脈,再用橄欖綠畫出前方蔬菜的投影。

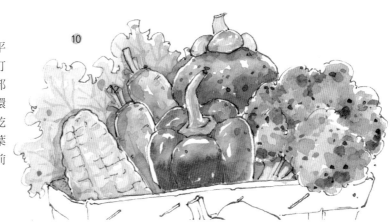

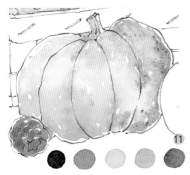

11　南瓜部分用近似牛奶兌水般濃度的土黃色接染橄欖綠來畫,其底部顏色較深的部分用土黃與焦棕的混合色來畫。南瓜的右部邊緣較深,用橄欖綠加點黑色調和成深綠色點染在其邊緣的轉折處。

12-13　待第一層顏色乾透後,用與底色一樣的顏色豐富南瓜表面的層次,尤其是其凹進去的部分,可以點一些顏色作為斑點以豐富細節。用洋紅先給小樹莓鋪色,注意留出顆粒的高光部分,然後用濃度高一些的洋紅色勾勒出顆粒的形狀並畫出其暗部。

14-16 切開的番茄先用土黃色畫出其中心部分，再向左接染一點綠色，然後在其下方接染紅色讓果皮的顏色更深。

用土紅色畫出果蒂的投影，根據弧度豐富其表面的層次。用土黃色和紅色畫出番茄果肉的結構。用同樣的方法畫出小番茄。

17-18 木筐部分先用焦棕色進行鋪色，等乾透後根據木條的結構畫出其投影。畫出南瓜和番茄在小木筐上的投影。

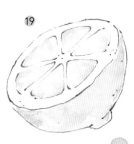 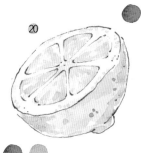 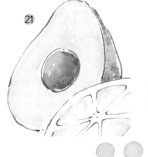

19-20 用土黃加檸檬黃色畫檸檬的果肉部分，注意留出高光，然後趁濕在果肉外圈點染一點焦棕。果皮部分用橄欖綠、土黃、焦棕色畫出漸變。最後，用與底色一樣的顏色豐富果肉和果皮的細節並在果瓤部分點一些小點。

21-22 用土黃加點檸檬黃色畫出酪梨的果肉部分，然後在果肉外圈趁濕接染黃綠色，用橄欖綠畫出果皮。果核用焦棕色由淺到深畫出單色漸變，注意留出高光部分。在果核邊緣點染一些深褐色加強轉折。最後，用與底色一樣的顏色豐富切面畫出果皮粗糙的質感。

23 .用藍紫色（群青+紫色）畫出果蔬的投影，完成繪製。

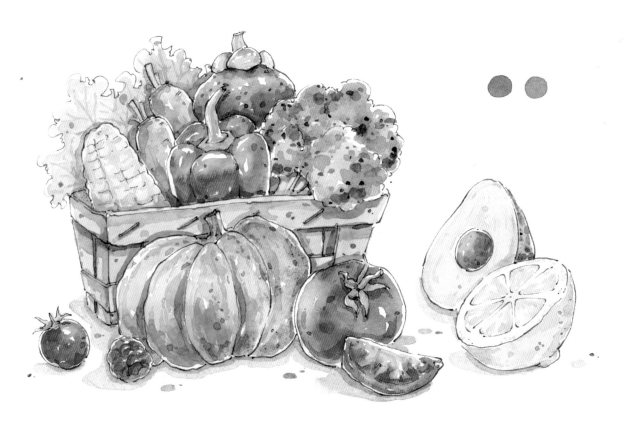

花卉篇 FLOWERS

生活中，我們經常見到各式各樣的花卉，用畫筆記錄下它們的美麗，是
一件很美好的事。

- 櫻花
- 藍雪花
- 水仙花
- 玫瑰花束

櫻花

微風吹，花瓣落，伴著醉人的花香，粉色的「蝴蝶」
在翩翩起舞。

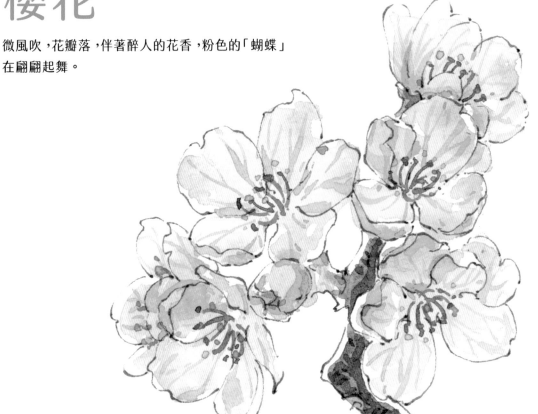

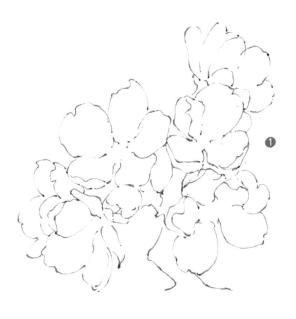

❶

1 這組櫻花的形態非常美麗，起
稿時注意把握好造型，畫花瓣
時下筆要由重到輕，有起筆和
收筆，這樣畫出的線條更有真
實感。

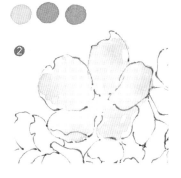

②

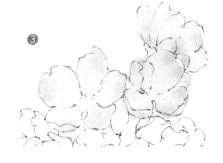

③

2-4 給花瓣鋪第一層顏色。用近似茶水般濃度的土黃色從花心部分開始畫，再趁濕向花瓣接染洋紅色，然後在靠近花瓣的邊緣用濃度稍高的洋紅色描邊，讓花瓣的顏色有些變化。靠近底部的兩朵花顏色偏冷，在這裡暈染一些群青色。畫得時候注意留白，顏色無須填得太滿，畫得隨意一些會更真實。

④

⑤

⑥

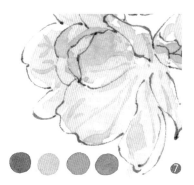

⑦

5 畫出花瓣上的紋路。注意紋路的走向和生長規律，筆觸要有變化才能表現出花朵的立體感

6 用褐色畫出枝幹，用黃綠色畫出嫩枝，再用洋紅加點紫色調和後在枝幹局部進行暈染。

7 畫凹進去的花瓣時，要加深花瓣的暗部表現出其明暗關係。

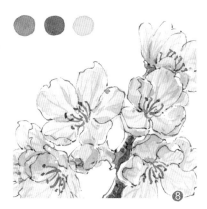

⑧

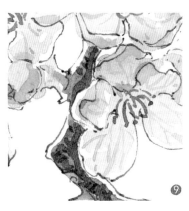

⑨

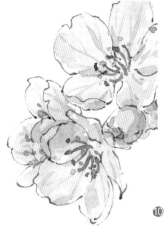

⑩

8 用紅褐色（褐色＋土紅）畫出花絲。注意花絲是呈放射狀的。

9 用褐色畫出枝幹右邊的暗部以及枝幹上的細節。

10 最後，用土黃色在花絲上點出花藥，完成繪製。

藍雪花

葉色翠綠，花色淡雅，宛如繡
球般美麗，像花仙子般優雅。
在炎熱的夏季裡，一簇簇藍色
的花朵使人感覺十分清爽。

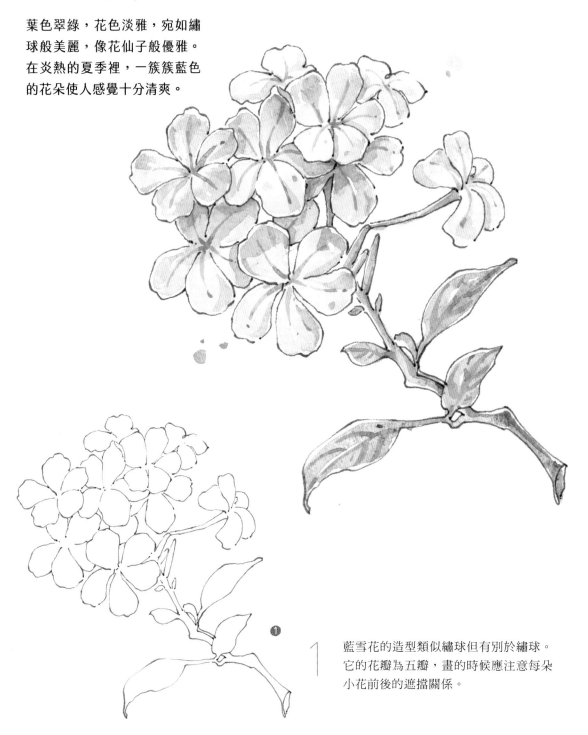

1 藍雪花的造型類似繡球但有別於繡球。
它的花瓣為五瓣，畫的時候應注意每朵
小花前後的遮擋關係。

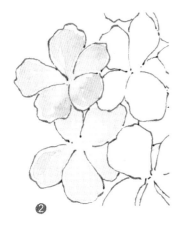

❷

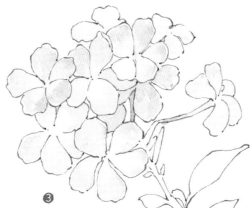

❸

用茶水般濃度的土黃色畫出花瓣的根部，然後趁濕接染牛奶兌水般濃度的藍紫色（群青＋紫色）畫花瓣的邊緣，在花瓣上要適當留白。

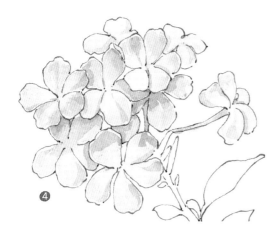

❹

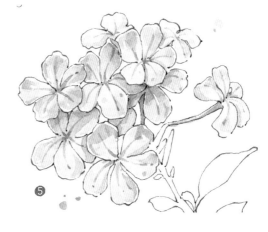

❺

4　待乾透後繼續用藍紫色（群青＋紫色）畫出花朵之間的投影。花瓣上的褶皺也要畫出來。

5　畫出花瓣上最明顯的脈絡。給花瓣下長長的花托加深顏色，這樣可以分清與花瓣的前後關係。

6　畫葉子和花莖時，應趁畫面濕潤就進行接染。用橄欖綠加土黃色混色後進行整體鋪色，然後趁濕用灰綠色（橄欖綠＋灰色）在花骨朵、葉尖以及花莖的轉折處進行點染。在葉子上點染一些土紅色以豐富葉的顏色。

7　用橄欖綠畫出葉脈並強調出花莖的暗部，完成繪製。

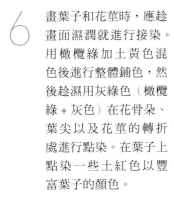

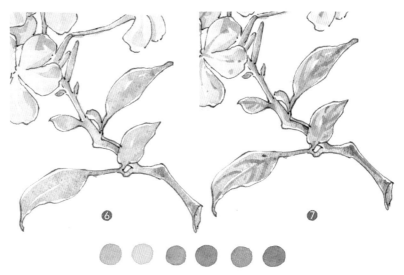

❻　❼

水仙花

水仙花被雅稱為「凌波仙子」，
它不僅花形美、氣味香，還有許
多優美雋永的傳說。它亭亭玉立
的秀姿常令人為之陶醉。

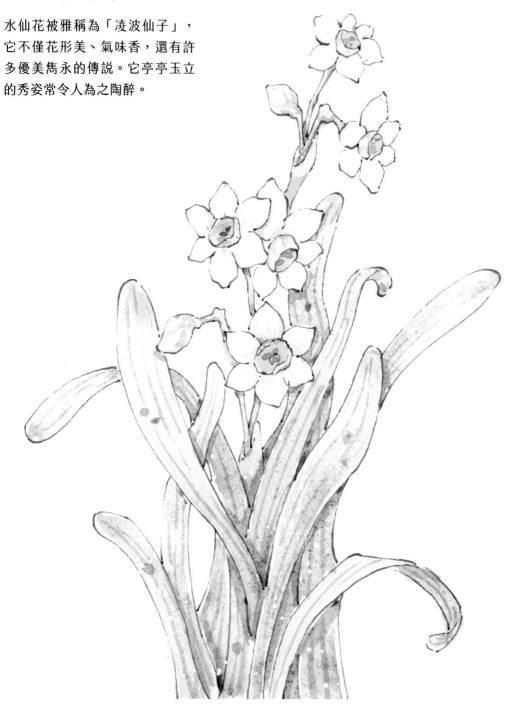

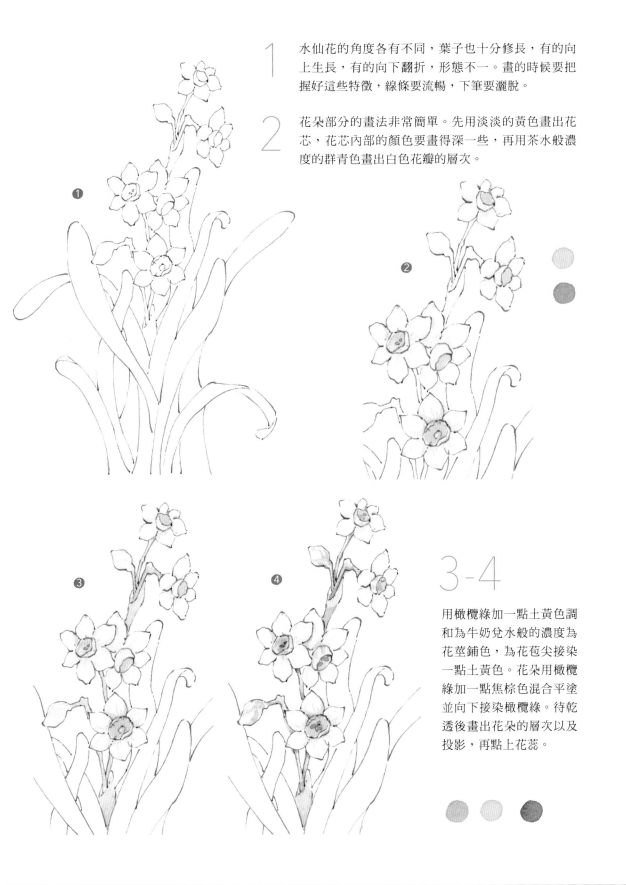

1 水仙花的角度各有不同，葉子也十分修長，有的向上生長，有的向下翻折，形態不一。畫的時候要把握好這些特徵，線條要流暢，下筆要灑脫。

2 花朵部分的畫法非常簡單。先用淡淡的黃色畫出花芯，花芯內部的顏色要畫得深一些，再用茶水般濃度的群青色畫出白色花瓣的層次。

3-4 用橄欖綠加一點土黃色調和為牛奶兌水般的濃度為花莖鋪色，為花苞尖接染一點土黃色。花朵用橄欖綠加一點焦棕色混合平塗並向下接染橄欖綠。待乾透後畫出花朵的層次以及投影，再點上花蕊。

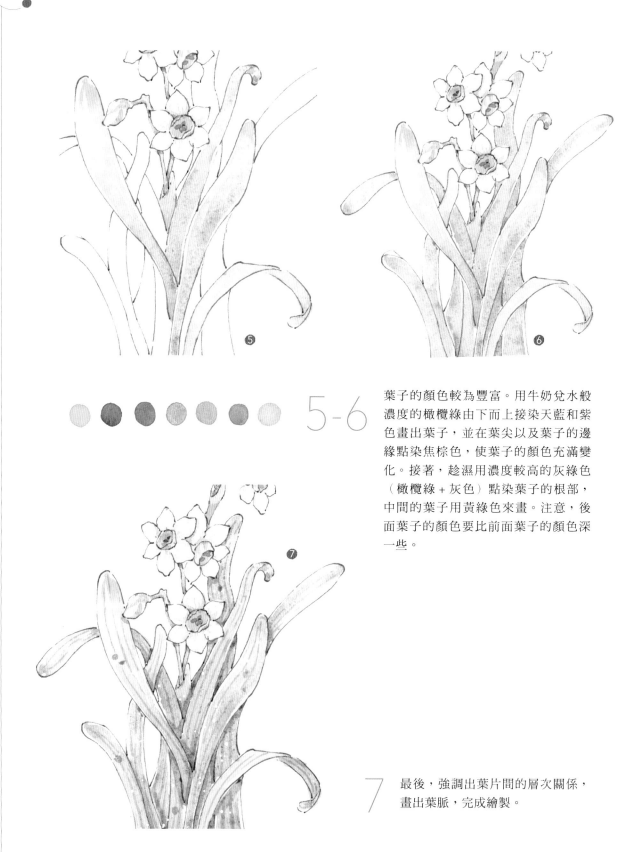

5-6

葉子的顏色較為豐富。用牛奶兌水般濃度的橄欖綠由下而上接染天藍和紫色畫出葉子，並在葉尖以及葉子的邊緣點染焦棕色，使葉子的顏色充滿變化。接著，趁濕用濃度較高的灰綠色（橄欖綠＋灰色）點染葉子的根部，中間的葉子用黃綠色來畫。注意，後面葉子的顏色要比前面葉子的顏色深一些。

7 最後，強調出葉片間的層次關係，畫出葉脈，完成繪製。

玫瑰花束

以盛開的玫瑰為中心，搭配顏色不同的尤加利葉以及南天竹，花束再用牛皮紙包成甜筒樣式，小巧而精緻。

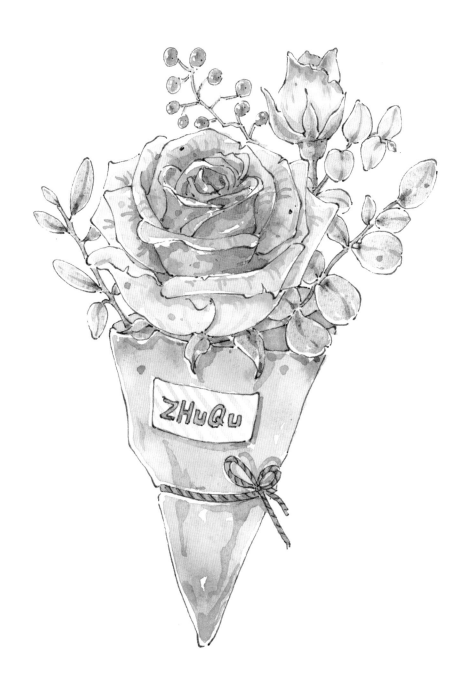

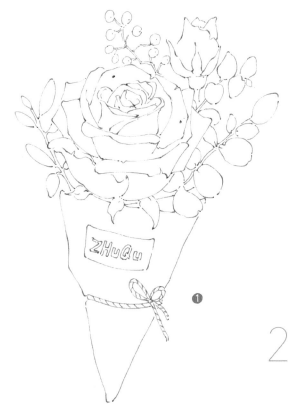

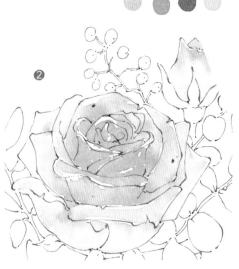

1 玫瑰花束的線稿畫起來較為複雜，要根據螺旋交叉方式確定花瓣的轉折部分。畫的時候要有耐心，以大玫瑰花為中心開始畫，再延伸畫出其他植物。

2 先給兩朵玫瑰花鋪色。花瓣外圈的顏色偏淡，越往中心顏色越紅。首先，用土黃色加一點紅色調和為茶水般的濃度從大玫瑰花花瓣的外圈開始畫，然後向其花朵中心接染牛奶兌水般濃度的紅色，再趁濕在前方花瓣的根部點染一些群青色，最後在群青的左邊接染一些黃綠色。小玫瑰花的花苞顏色與大玫瑰花的顏色相同，用紅色、土黃、黃綠色由上而下畫出漸變效果。

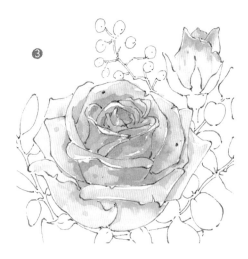

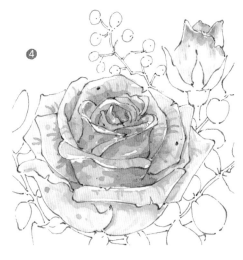

3 待畫面乾透後進一步塑造花朵的體積感，要畫出層疊花瓣的暗部。

4 進一步畫出花瓣的紋路和暗部，以增強玫瑰花的體積感。

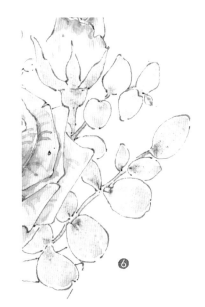

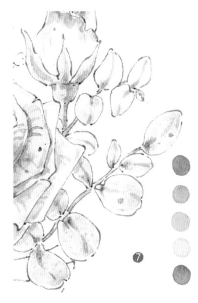

5　大玫瑰花左邊的葉子用紫灰色（紫色＋灰色）接染灰綠色（橄欖綠＋灰色）畫出漸變效果，待乾透後畫出葉脈。

6　用橄欖綠加一點土黃和灰色調和後為右邊的葉子進行鋪色，趁濕用焦棕點染葉尖，用濃度高一些的灰綠色點染葉子的根部。小玫瑰花也用同樣的方式來畫。

7　待顏色乾透後，畫出中間的葉脈和花托的暗部。

8　用紅色畫出南天竹的果實，用焦棕畫出其枝幹。南天竹是用來襯托玫瑰花的，無須畫得太細緻。

9　用牛奶兌水般濃度的焦棕色替花束的包裝紙進行鋪色。在包裝紙底部和大玫瑰花下方點染牛奶般濃度的焦棕色，表現出包裝紙的體積感，然後趁濕在包裝紙上點染一些群青色豐富顏色的變化。將繩子和葉子下方的內層包裝紙用褐色畫出來。

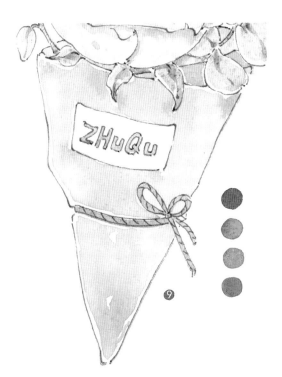

10 待顏色乾透後，用焦棕加一點灰色畫出葉子和繩子的投影以及包裝紙上的折痕，再寫上文字，完成繪製。

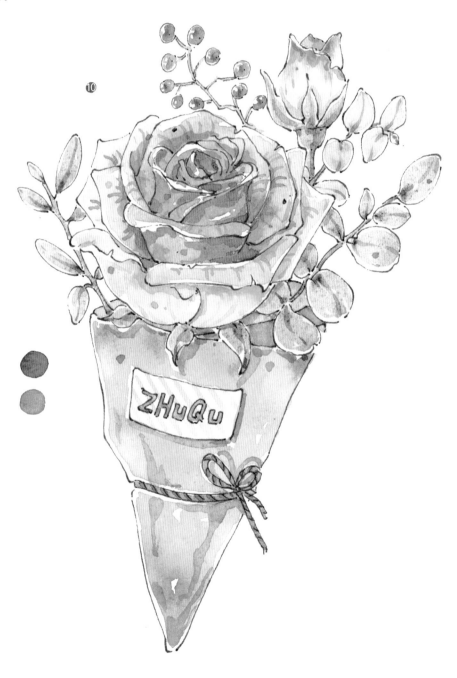

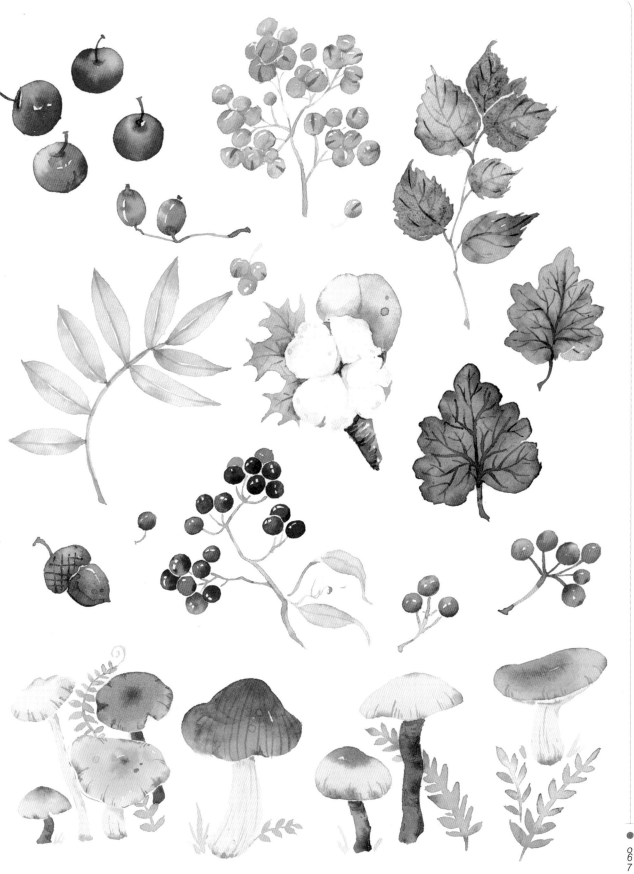

青島 • OTF brunch&bar

美食篇 DELICACY

唯有美食不可辜負。享受美食，之後用繪畫的形式記錄下來，
是一件美好的事情。

- 抹茶蛋糕

- 草莓泡芙

- 藍莓鬆餅

- 香酥烤雞

- 日式拉麵

- 早餐組合

- 便當料理

抹茶蛋糕

抹茶清香甘甜，紅豆細膩香醇，清新
的顏色，清甜的味道，兩種食材的蛋
糕互相碰撞，形成了一種無法形容的
美妙滋味。

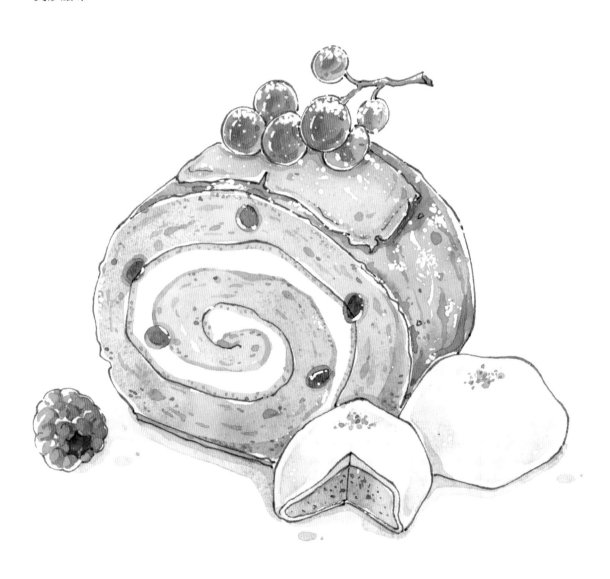

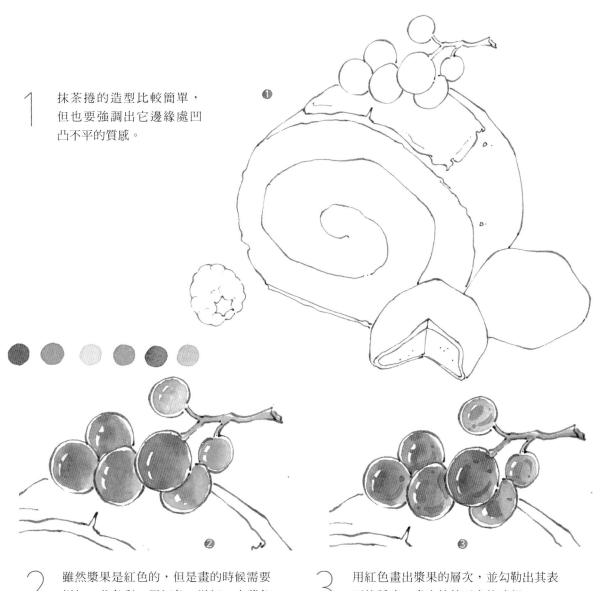

1 抹茶捲的造型比較簡單，
但也要強調出它邊緣處凹
凸不平的質感。

2 雖然漿果是紅色的，但是畫的時候需要
增加一些色彩。用紅色、洋紅、土黃色
以及群青色畫出漿果的漸變效果，注意
留出高光。高光的位置要統一，然後用
焦棕色畫出枝幹。

3 用紅色畫出漿果的層次，並勾勒出其表
面的弧度。畫出枝幹下方的暗部。

4-5

漿果下面的奶油用橄
欖綠來畫，待乾透後
繼續用橄欖綠畫出漿
果的投影並強調出奶
油邊緣的層次。

6　抹茶捲的切面部分：用牛奶兌水般濃度的黃綠色和橄欖綠色從左到右畫出漸變效果，注意留出中間白色的奶油部分。

7　待乾透後畫出切面上的氣孔。在黃綠色中加一點焦棕色，畫出奶油捲的夾層。用紫色加土紅色混合後畫出紅豆。

8-9　蛋糕的表面用牛奶兌水般濃度的焦棕色進行鋪色，然後趁濕用牛奶兌水般濃度的焦棕色點染蛋糕表面的邊緣以及蛋糕的底部，待乾透後畫出細節及投影。

10-11　抹茶大福的皮用茶水般濃度的灰綠色（橄欖綠＋灰色）從其邊緣位置開始畫，然後用清水筆暈染出半透明感。夾心部分先用牛奶兌水般濃度的橄欖綠色進行鋪色，然後用牛奶兌水般濃度的灰綠色點染中部，待乾透後在局部點染一些橄欖綠色。

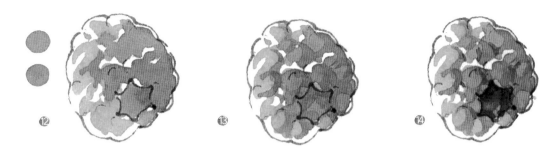

12-14

用洋紅色平塗樹莓,注意留出樹莓表面的高光部分,靠近其底部的顏色要畫得重一些。待乾透後進一步強調出樹莓表面顆粒的體積感。最後,用濃度較高的土紅畫出凹進去的部分。

15

進一步豐富蛋糕切面的細節。用土紅色加深紅豆的層次感。畫出整體淡紫色的投影。用白墨水點出糖霜,完成繪製。

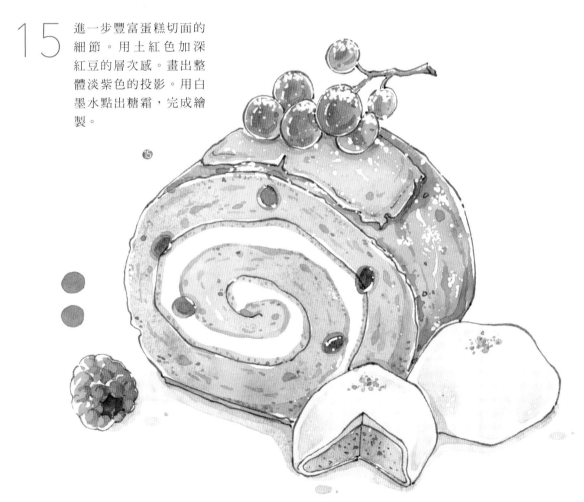

草莓泡芙

起源於義大利的甜食,鬆軟的麵包包裹著絲滑的奶油與
香甜泡芙的草莓,口感豐富而細膩,有著滿滿的幸福感。

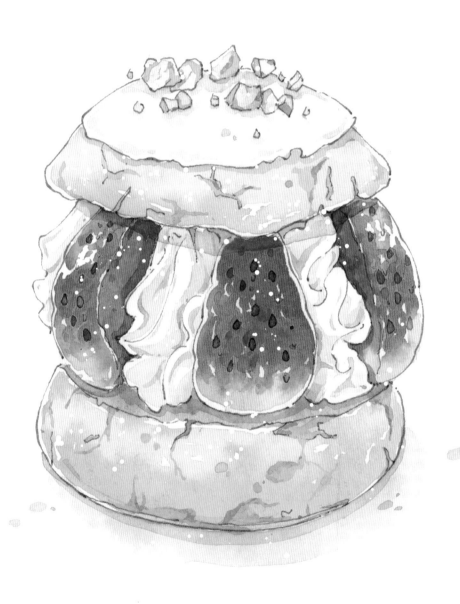

1 畫泡芙的時候注意奶油的結構，線條要流暢，並且畫出麵包上的裂口和細節。

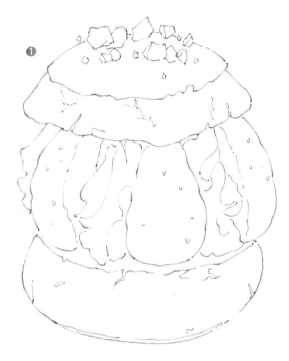

2 用土黃與黃綠色的混合色畫出開心果果碎。

3-4

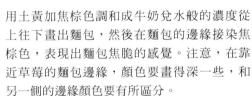

用土黃加焦棕色調和成牛奶兌水般的濃度從上往下畫出麵包，然後在麵包的邊緣接染焦棕色，表現出麵包焦脆的感覺。注意，在靠近草莓的麵包邊緣，顏色要畫得深一些，和另一側的邊緣顏色要有所區分。

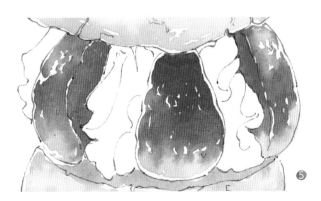

5 先用牛奶兌水般濃度的鎘紅與土黃的混合色畫出草莓的上部，再用牛奶兌水般濃度的土黃色接染鎘紅色畫出草莓的下部，注意留出高光。左右兩顆草莓的切面要畫得重一些。

6-7 用與麵包底色一致的顏色加深麵包上的細節，把麵包上方奶油底邊的投影也一併畫出來。

8 畫出草莓表面凹凸的質感，用牛奶兌水般濃度的紅色加深草莓的層次感，注意把握草莓的形態，避開之前留出的高光位置。

9 用黃綠色加深開心果果碎的層次。用淡紫色畫出果碎的投影並勾勒出奶油的邊緣。

10 用棕色點出草莓籽，不要點得太多，隨意一些即可。

11 奶油的顏色比較豐富。用紫灰色（紫色+灰色）從上往下接染土黃和群青色塗出奶油的層次和陰影。

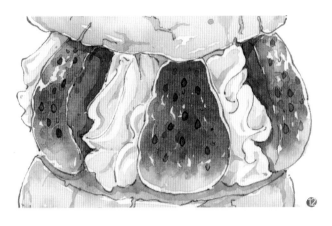

12 接下來，用紫灰色（紫色＋灰色）進一步勾勒奶油的層次結構。用土紅色畫出草莓切面的投影。在底層麵包的上邊緣用焦棕色勾勒出草莓和奶油的投影。

13-14

用紫灰色（紫色＋灰色）畫出奶油頂部和泡芙底部的投影，再用清水筆畫出泡芙底部的漸變效果。

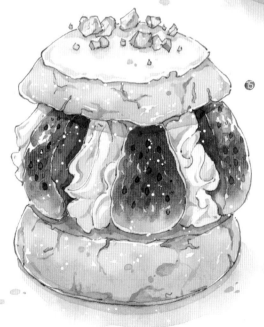

15 最後，用白墨水點出糖霜，完成繪製。

藍莓鬆餅

奶香濃郁的鬆餅，清甜可口的藍莓，再搭配新鮮的無花果，
一口咬下去，流出藍莓紫色的汁水，回味無窮。

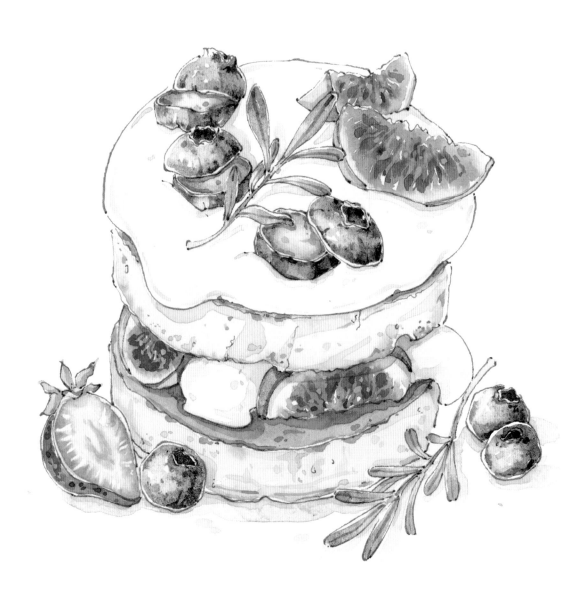

1 畫鬆餅之前注意透視問題。先忽略水果部分，將鬆餅看成一個圓柱體，然後在其周圍確定水果的位置。

草稿畫好之後，根據物體間的遮擋關係畫出迷迭香和水果。鬆餅邊緣的線條要有起伏，奶油的線條要畫得流暢一些，這樣才能夠表現出奶油順滑的質感。最後畫出蛋糕側面的氣孔等細節。

2-4 首先給藍莓進行上色。從亮部開始，用牛奶兌水般濃度的群青色平塗藍莓的表皮，注意留出高光部分，然後在草莓右邊的暗部接染牛奶兌水般濃度的普藍色塑造出藍莓的體積感，再趁濕用普藍色在藍莓切口的邊緣及其頂部的果蒂周圍進行點染。

5 藍莓的切面部分先用土黃色加一些灰色混合後進行平塗，然後趁濕向藍莓周圍接染灰色，完成切面的過渡。

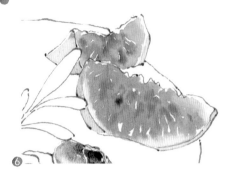

6 用紅色加土紅色調和成牛奶兌水般的濃度畫出無花果的果肉部分,留出一些高光部分。用清水筆柔化果皮的邊緣完成過渡。趁濕用土紅點出果肉中的顆粒,再用黃綠色畫出果皮。

7 由於光線的原因,下面無花果的顏色相對上面的偏暗。果肉部分直接用土紅色畫出,果皮的顏色要比果肉深一些。

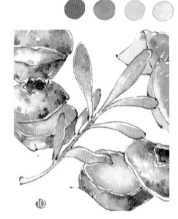

8 草莓切面和藍莓切面的畫法相似,都是由內向外進行暈染。注意,草莓的果芯向四周發散,鋪色時可以把這些紋理和果肉一起畫出來,再向外接染紅色,畫出「參差不齊」的暈染效果。草莓側面的顏色要畫得細緻一些,畫出由深到淺再到深的漸變效果。

9-10 迷迭香部分用黃綠色和深綠色畫出漸變即可。

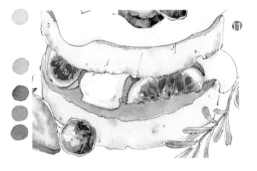

11 蛋糕胚的側面用土黃加白色調和成牛奶兌水般的濃度進行上色,趁濕用橙色與焦棕的混合色點染蛋糕的邊緣,表現出蛋糕被烤焦的質感。最後,畫出蛋糕胚的上部。

12-13 用茶水般濃度的藍紫色(群青+紫色)畫出奶油的邊緣及水果的陰影。

14-17

豐富水果的細節。畫出藍莓果皮上的細節和無花果的果肉部分，果皮的厚度也要表現出來。畫出迷迭香的葉脈。

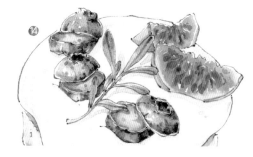

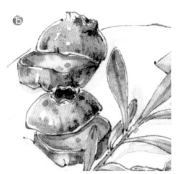

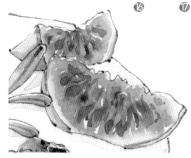

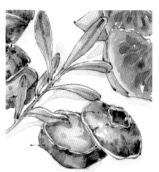

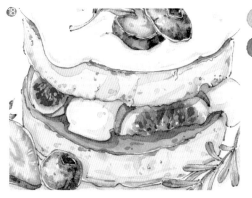

18

畫出蛋糕胚的層次，點出一些氣孔豐富畫面的細節，中間夾層的無花果和奶油的投影用橙色加棕色混合後進行平塗，顏色塗得要比底色深一些。

19

豐富草莓的細節。畫出草莓表面的顆粒以及葉子的層次，用白墨水勾勒出草莓邊緣的白色線條。

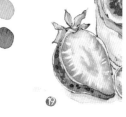

20-21

無花果上黃色的小顆粒，用土黃加白色調和成奶油般的濃度進行點塗。

22

最後，用藍紫色（群青+紫色）畫出整體的投影，完成繪製。

香酥烤雞

打開烤箱，濃郁的香味讓人垂涎三尺。雞肉軟嫩多汁，
雞皮香脆入味，再搭配一些果蔬，既好看又好吃。

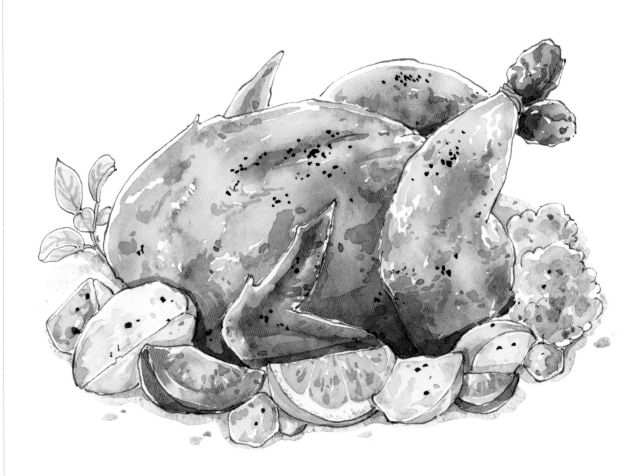

1 本篇的線稿部分非常簡單，把握好烤雞的基本造型即可。這
裡主要練習色彩部分的留白以及對大面積的暈染。

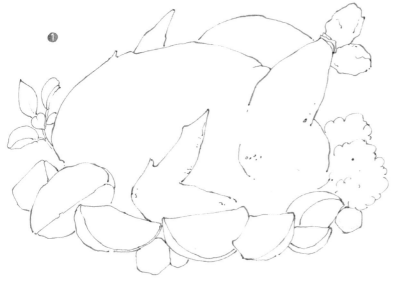

2 首先，從雞腿開始上色。
用土黃加一點土紅色調和
為牛奶兌水般的濃度從雞
腿最淺色的部分開始畫，
然後在雞腿局部接染焦
糖色（檸檬黃＋土紅＋焦
棕），接染的同時注意留
白，作為表面油脂的反
光。

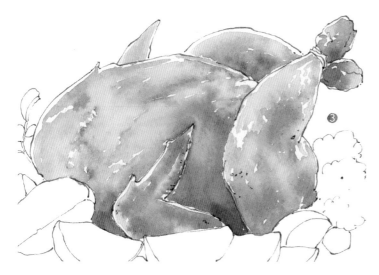

3-4

用上一步驟的畫法完成整隻烤
雞。注意，烤雞底部的顏色較
深，要用土紅加褐色表現出烤
雞的暗部。烤雞的外形基本完成
了。

5

接下來，畫出烤雞表面的油脂和層次。顏色不要塗得太深，只比底色深一些即可。

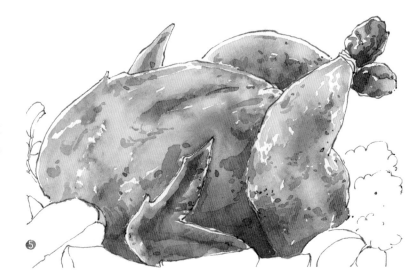

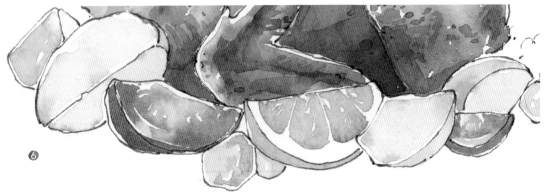

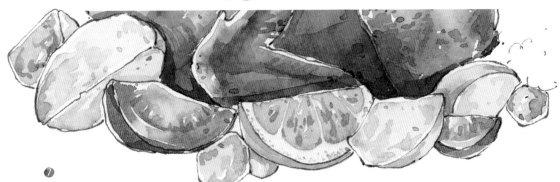

6-7

馬鈴薯部分用土黃與一點焦棕的混合色進行鋪色。注意馬鈴薯皮的顏色要畫得深一些。待乾透後，畫出馬鈴薯表面凹凸的質感並加深馬鈴薯皮兩端的顏色。

番茄部分用土黃色從中心開始畫，注意留出白色的番茄籽，然後趁濕接染紅色，畫出番茄的表皮。待乾透後用紅色畫出表皮和果肉之間的層次。右邊的小番茄也用同樣的方法畫出來。

柳丁部分用橙色畫出果肉。畫的時候留出果肉處的高光以及果皮的白色部分，待乾透後豐富果肉的細節。

小雞塊部分用濃度不同的褐色表現出其體積關係，待乾透後再適當畫出細節。

8-11

用檸檬黃與綠色的混合色畫出蔬菜顏色較淺的部分,然後接染橄欖綠畫出其他部分。
待乾透後,畫出葉脈以及西藍花表面的顆粒感。

12

最後,用淡紫色畫出整體的投影,用黑色點出烤雞上的黑胡椒,完成繪製。

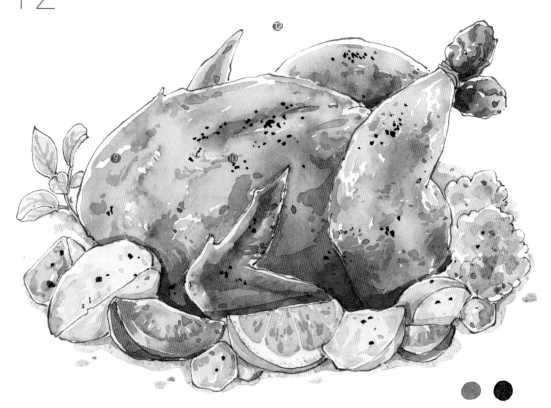

日式拉麵

一碗濃湯，包裹著一根根筋道十足的麵條，美味的叉燒配上青椒絲。撒上一些香蔥，再加一個溏心蛋，小火烹製，滿滿的幸福感。

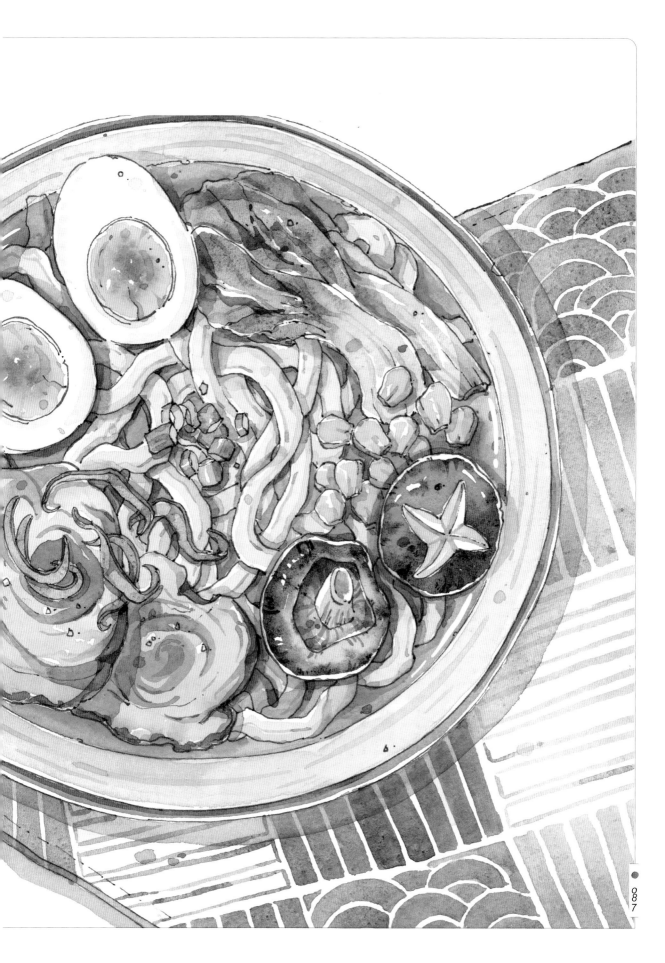

1　拉麵的線稿較為複雜，起稿時先從最上層開始畫。畫麵條的時候要有耐心，畫鉛筆稿時，要理清麵條錯綜複雜的結構才有利後面用鋼筆進行勾線。

2-3

溏心蛋的蛋黃部分用土黃與檸檬黃的混合色進行平塗，然後趁濕在中心點染橙紅。待乾透後畫出蛋黃的細節。蛋清部分用茶水般濃度的淡紫色強調出蛋清的邊緣即可。

4-5

油菜部分先用牛奶兌水般濃度的黃綠色畫出菜莖，然後接染深一些的綠色畫出菜葉，待乾透後畫出菜葉上的層次。

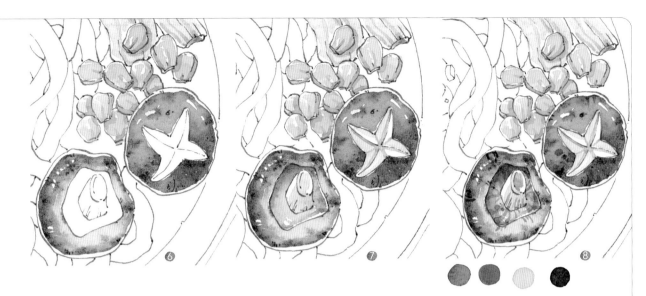

⑥　⑦　⑧

6-8 香菇部分先用牛奶兌水般濃度的焦棕色畫出其上半部分，然後接染牛奶兌水般的褐色畫出其下半部分，接著趁濕用深一些的褐色在菌蓋的邊緣進行點染以增強香菇的體積感。最後，用茶水般濃度的褐色畫出十字花刀的暗部，並用一些黑色豐富顏色的變化。

玉米部分用土黃色進行整體鋪色，注意留出高光，再畫出層次即可。

⑨

⑩

9-10

用黃綠色畫出椒絲和蔥花的淺色部分，在蔥花的轉折處點染一些橄欖綠。最後，用橄欖綠加深青椒絲以及蔥花的邊緣。

⑪

⑫

11 叉燒部分用牛奶兌水般濃度的膚色加一點焦棕色進行鋪色，靠近叉燒的邊緣要多畫一些焦棕色。注意避開青椒絲。

12 待第一層乾透後，根據肉片的紋理用焦棕與土紅的混合色畫出肉片螺旋狀的層次，然後畫出肉片邊緣的厚度。

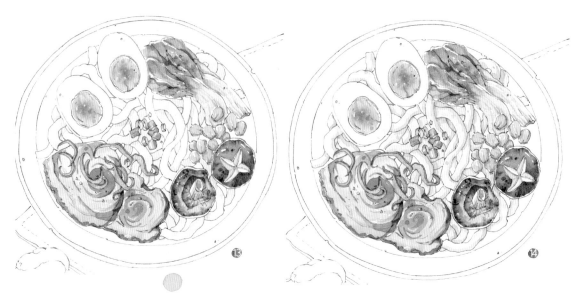

13-14

用白色與土黃色的混合色畫出麵條，顏色畫得淡一些，微微偏黃即可，然後重複
畫一層顏色增強麵條的體積。麵條之間的投影也要畫出來。

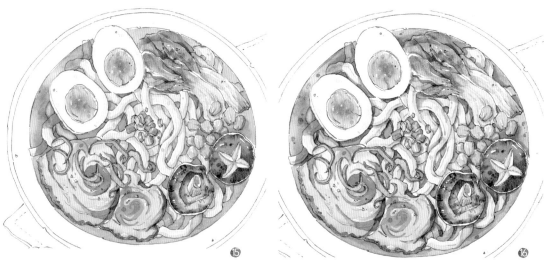

15

湯底用焦棕加土黃色調和成牛奶兌水般的
濃度進行鋪色。
注意，畫的時候要避開高於湯底的麵條。

16

接著用畫湯底的顏色加深配菜的
投影，壓在蔥花下面的麵條投影
也需要加強。

17

這裡的湯底要沒過青菜，使畫面更有層次感。

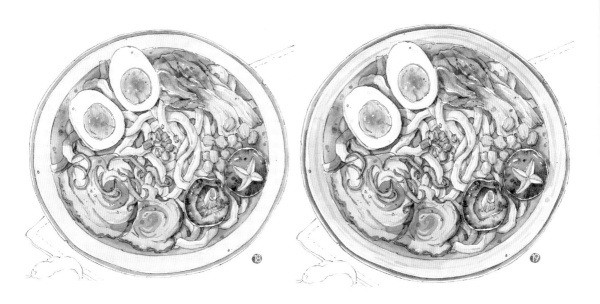

18-19

用白色與橄欖綠的混合色給碗上色，用土紅色描出碗的邊緣。待乾透後，在其局部鋪一層淡紫色表現出暗部，然後畫出碗口的紋路。接著，用淡紫色強調出部分配菜的投影，使畫面增加層次感。

20-21

用普藍加群青色混合後畫出襯布的花紋，用焦棕色畫出筷子，用紅色畫出辣椒。最後，畫出整體藍紫色（群青 + 紫色）的投影，用高光筆畫出湯的反光，完成繪製。

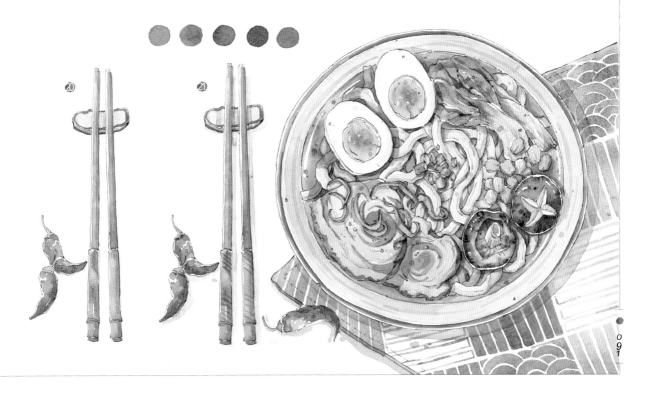

早餐組合

在清晨的一縷陽光下，沖一杯咖啡，咖啡的香氣在空中
飄蕩，和培根、煎蛋與沙拉搭配出一份經典的美式早餐，
開啟元氣滿滿的一天。

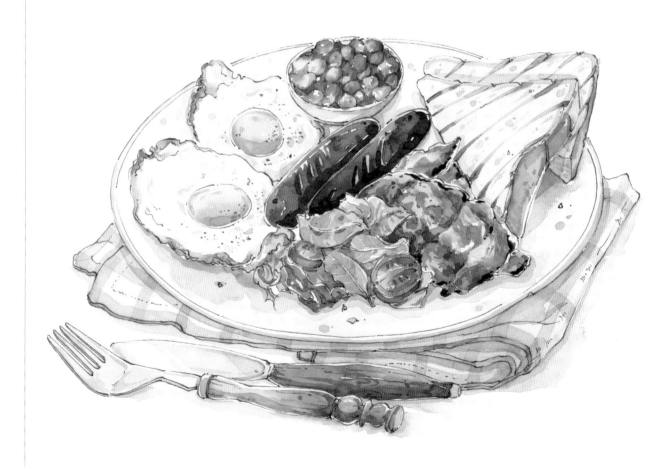

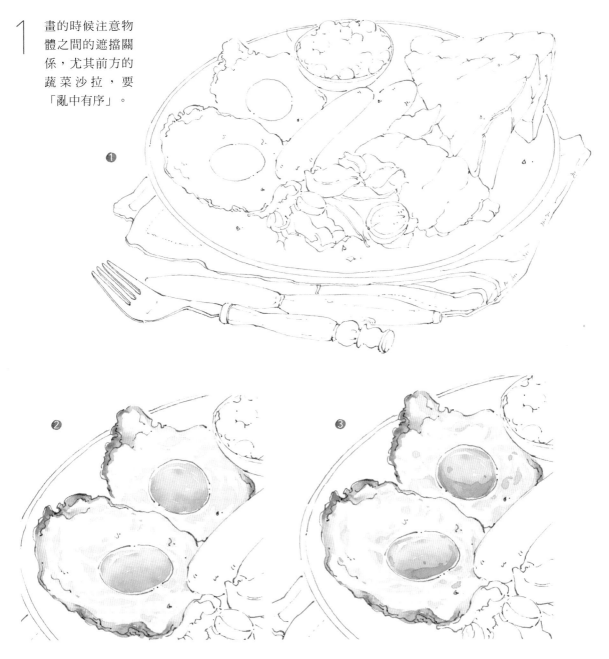

1 畫的時候注意物體之間的遮擋關係，尤其前方的蔬菜沙拉，要「亂中有序」。

2 煎蛋部分：用土黃加檸檬黃調和成牛奶兌水般的濃度畫出蛋黃，注意留出高光部分，然後趁濕用土紅色在蛋黃的邊緣進行點染，強調出煎蛋的體積感。 用紫色加一點土黃色調和成茶水般的濃度畫出蛋白的邊緣形態。用土黃與焦棕的混合色加強煎蛋的邊緣，注意顏色要有深淺變化。

3 待乾透後給煎蛋局部加深顏色，增加煎蛋的層次感。

4-5

先進行整體鋪色。用土黃和土紅色交替接染畫出豆子，注意留出豆子上的高光。待乾透後，用土紅色勾勒出豆子的邊緣。

④

⑤

⑥

⑦

6-7

火腿腸部分：用褐色加土紅色調和出牛奶般的濃度平塗整個火腿腸，在靠近火腿腸邊緣的部分進行點染，平塗時要留出火腿腸表面的三條切口。帶乾透後加深火腿腸右側的暗部。

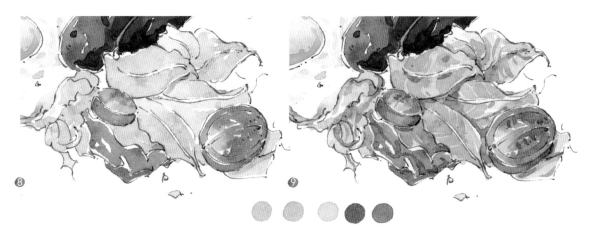

⑧

⑨

8

蔬菜沙拉部分：用黃綠色和橄欖綠的混合色進行鋪色，注意在葉脈上留出高光。小番茄部分：用土黃和紅色交替畫出漸變效果。用紫色加一點紅色畫出紫甘藍。

9

畫出蔬菜上的葉脈。用橄欖綠畫出菜葉上、下兩面的層次。給小番茄和紫甘藍也畫上層次。

10 培根是肥瘦相間的，畫的時候要注意它的這個特點。用白色加土紅色調和後畫出「肥肉」部分，用褐色加土紅色調和後畫出「瘦肉」部分，用清水筆接染這兩個部分，表現出肥瘦相間的效果。最後，在培根的上部用土黃色表現出油脂。

11 最後，豐富培根的層次。用褐色勾勒出培根烤焦的邊緣。

12 麵包部分：用膚色平塗麵包切面，用土黃與焦棕色的混合色畫出麵包邊緣，並在其轉折處點染一些焦棕加重顏色。

13 待第一層乾透後，繼續用剛才的顏色畫出麵包上的紋理。再用比麵包底色深一些的顏色在麵包的兩頭進行點染。最後，豐富切面上的氣孔等細節。

14 用淡藍色畫出桌布的格紋。

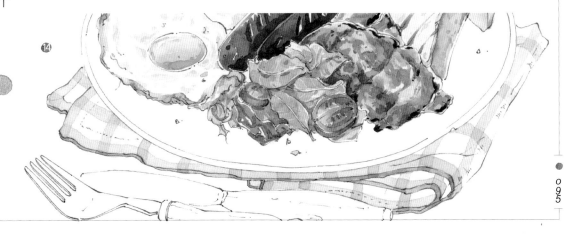

15

待上一步的顏色乾透後，在桌布上鋪一層茶水般濃度的土黃色，再用淺灰色強調出桌布的厚度。

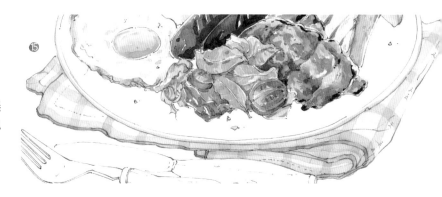

16-17

叉子的金屬部分用土黃加灰色調和成茶水般的濃度來畫，叉子的手柄以灰色為主。刀的金屬部分用灰色來畫，注意留出反光部分，待乾透後強調出刀刃與轉折。刀柄用黃綠色和焦棕的混合色畫出漸變效果，然後畫出其暗部以及木紋。

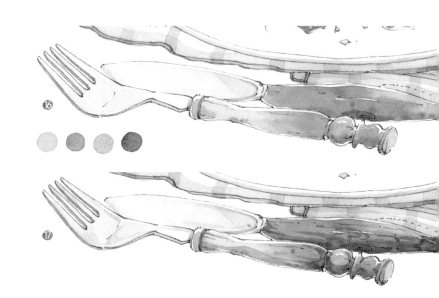

18

用淡紫色畫出整體的投影。

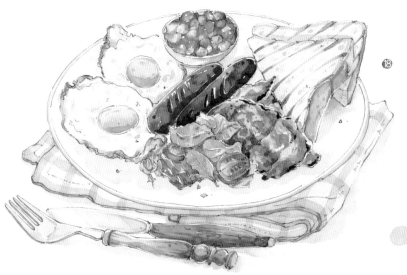

19 在物體的周圍加強投影的層次，完成繪製。

⑲

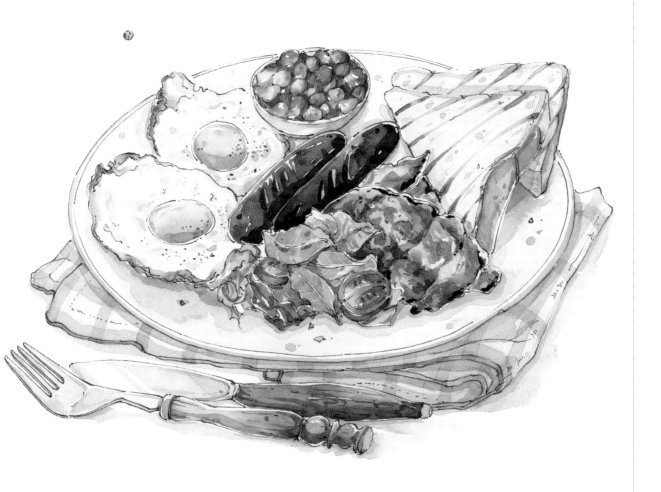

便當料理

唯有美食不可辜負。鬆軟的玉子燒，外酥裡嫩的天婦羅，嫩滑的刺身，Q 彈的肉丸子，再搭配時令蔬菜，靜享美食時光。

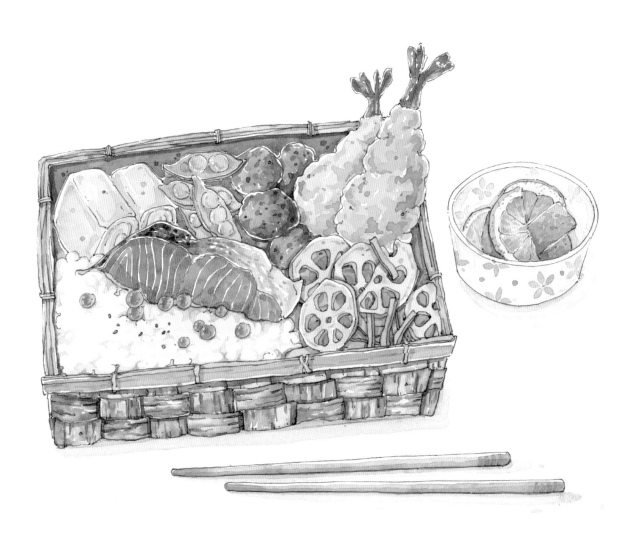

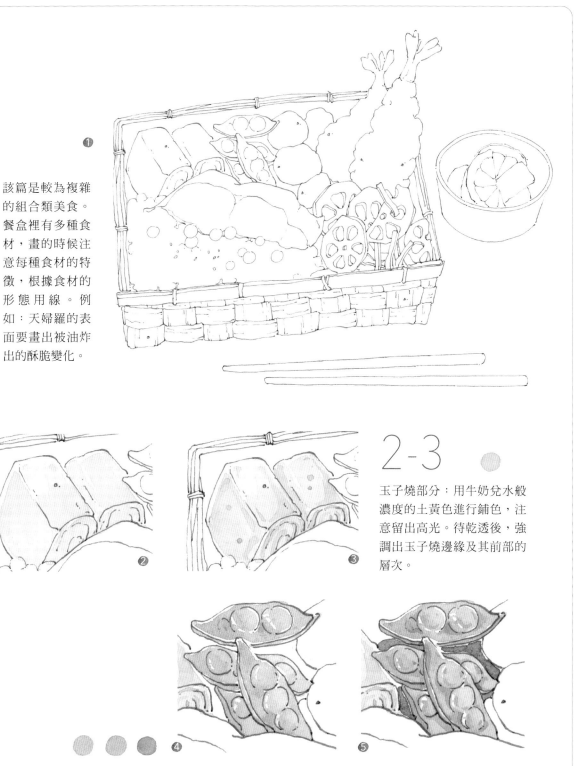

1　該篇是較為複雜的組合類美食。餐盒裡有多種食材，畫的時候注意每種食材的特徵，根據食材的形態用線。例如：天婦羅的表面要畫出被油炸出的酥脆變化。

2-3

玉子燒部分：用牛奶兌水般濃度的土黃色進行鋪色，注意留出高光。待乾透後，強調出玉子燒邊緣及其前部的層次。

4-5　豌豆部分：主要用黃綠色和橄欖綠交替來畫。第一層用黃綠色畫出豆子，然後圍繞豆子接染橄欖綠，注意留出高光。待乾透後，簡單強調出豆子的投影和細節，然後用橄欖綠加灰色調和成深一些的綠色畫出豌豆的底部。

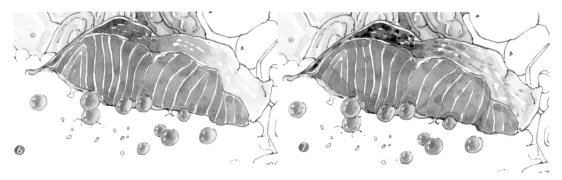

6-7 　魚皮部分：用群青色加灰色調和出牛奶般濃度的藍灰色畫出魚皮的左半邊，然後先接染深灰色再接染淺灰色畫出魚皮的右半邊，注意留出魚鱗。

魚肉部分：用紅色和橙色的混合色畫出魚肉，畫的時候注意留出魚肉上的白線，接著趁濕用比上一步驟濃度高一些的顏色加深魚肉的上下兩端。待乾透後畫出魚肉的層次，再用淡紅色強調出魚肉的邊緣。

魚卵部分：用橙色和土黃的混合色畫出魚卵的漸變效果，注意留出高光部分，然後趁濕在高光附近點染濃度更高的橙色，使魚卵呈現晶瑩剔透的質感。待乾透後簡單強調出魚卵的弧度。

8-9 　米飯部分：用紫色加一點土黃色調和成飽和度較低的顏色畫出米飯的暗部，尤其要著重強調靠近魚肉以及飯盒的邊緣部分。最後，在之前的顏色上加深米飯暗部的層次。

10-11

菜丸子部分：先用綠色在菜丸子的局部進行點染，然後趁濕用牛奶兌水般濃度的褐色圍繞綠色進行接染。接著，用更高濃度的褐色點染菜丸子的右側，強調出丸子的體積感。待乾透後，繼續用褐色強調出菜丸子的轉折部分。最後，豐富菜丸子表面的細節。

12-13

蝦尾部分：用紅色和橙色交替暈染出蝦尾部分的漸變效果。

麵衣部分：用土黃色先進行鋪色，然後趁濕在其右側的暗部點染焦棕。

待乾透後畫出蝦尾的細節和麵衣的層次。

14-16

蓮藕部分：先用土黃色給蓮藕進行鋪色，再用土黃加一點焦棕色混合後畫出藕片的厚度，用牛奶兌水般濃度的褐色畫出藕片的陰影。用橙色給胡蘿蔔絲進行鋪色，待乾透後勾勒出藕片的邊緣以及胡蘿蔔絲的厚度。

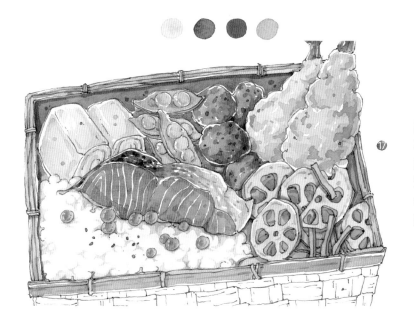

17

用黃綠色畫出餐盒的邊框，再用褐色畫出其內部，趁濕用黑色點染其靠近食物的位置。待乾透後，畫出餐盒邊框的投影以及其邊框上的紋路。

18　餐盒的側面類似編織的竹筐，橫紋與豎紋交替排列。畫的時候要根據此特點，用茶水般濃度的土黃色先順著紋路畫出淺色部分，然後用牛奶兌水般濃度的焦棕色接染淺色部分畫出深色部分，完成整個側面的鋪色。

19　待上一步驟的顏色乾透後，用褐色畫出餐盒側面的層次。

20-21

用土黃和橙色交替畫出柳丁果肉部分的漸變。果皮部分以橙色為主，並在其暗部加一些土紅色。待乾透後，畫出果肉上的果粒並豐富果皮的層次質感。用茶水般濃度的群青色畫出瓷碗的暗部及碗內水果的投影。最後，用粉色畫出花朵作為裝飾。

22 畫出筷子和其藍紫色（群青＋紫色）的投影，完成繪製。

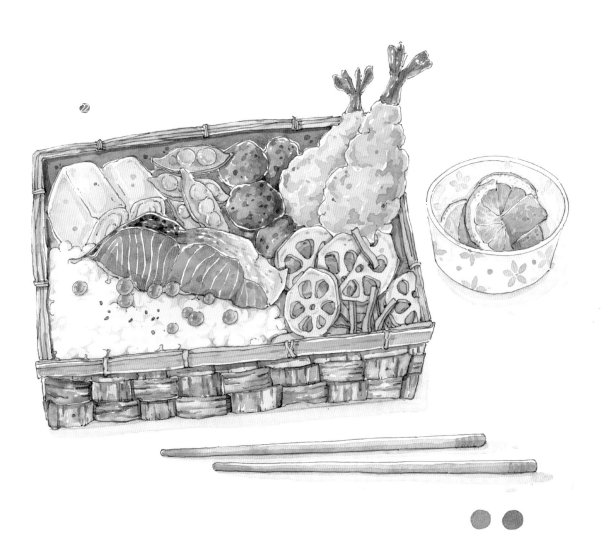

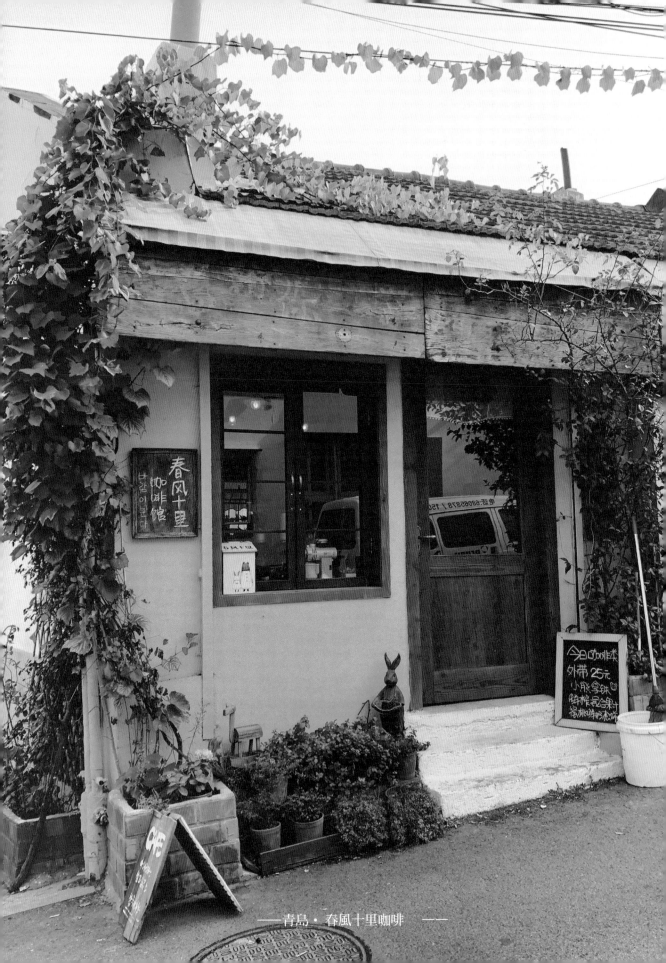

—— 青島・春風十里咖啡 ——

建築篇 ARCHITECTURE

與畫單個物體不同的是，本篇需要從整體掌控畫面，請隨我一起畫一畫
那些安靜的角落、童話般的小鎮、文藝的咖啡店吧。

- 花園一角
- 雪中小屋
- 蘑菇堡
- 哈比人村
- 文藝咖啡店

花園一角

午後安靜的花園一角。繡球安靜地開著，小木櫃上擺著小物
和盆栽，陽光灑下來，一切都靜悄悄的，時光在慢慢地流淌。

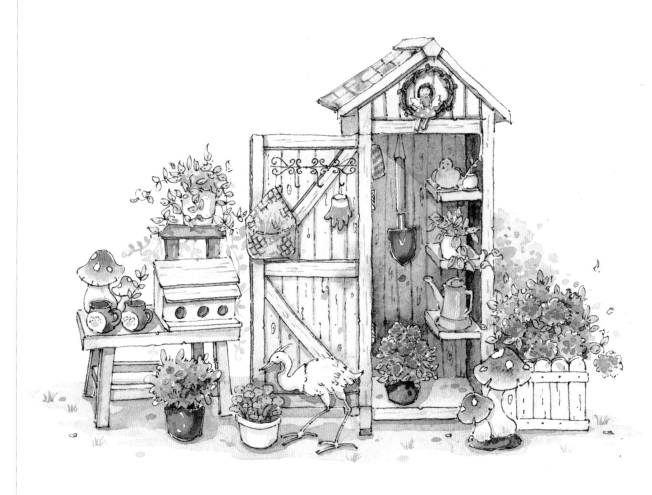

1 這個主題的內容會複雜
一些，我們可以先把主
體木櫃以及其左邊小凳
子的位置和大小勾勒出
來，然後確定擺件的位
置。畫的時候，一定要
一邊畫一邊調整，注意
物體之間的比例。

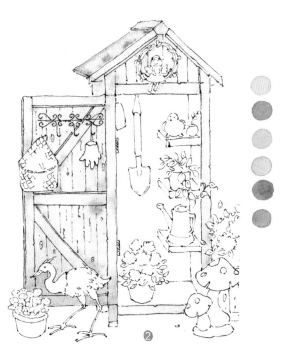

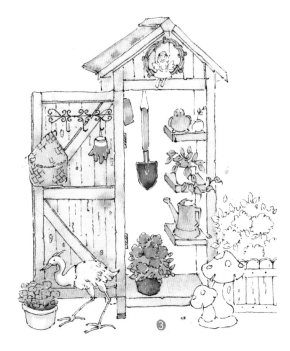

2 從木門的左上角開始畫。依次用牛奶兌水般
濃度的土黃、薄荷綠（群青+翠綠）和群青
色從上向下進行鋪色，木門底部的顏色要畫
得深一些。然後，趁濕用調和的深綠色（綠
色+普藍）在門上物體的周圍進行點染，體
現出物體的陰影。用灰色畫出木櫃的頂部，
並其邊緣用濃度較高的灰色進行點染。

3 三個隔板側面的顏色要畫得重一些，注意
植物的綠色變化。比如左下角的銅錢草，
要用綠色與群青的混合色畫出銅錢草偏冷
的綠色調，而櫃子上花朵周圍的葉子要畫
得相對黃一些。

4

木櫃內部的顏色要畫得深一些。用薄荷綠（群青＋翠綠）加土黃加藍灰色（群青＋灰色）調和為牛奶兌水般的濃度從鏟子的周圍開始畫，然後在靠近其頂部、左側及下部加入一些藍灰色，表現其投影和暗部。

待乾透後，畫出木板上的紋理和縫隙處的陰影。豐富這些細節會讓畫面看起來更加協調。

接著，畫出其他物體的細節，注意光源和投影的位置關係。

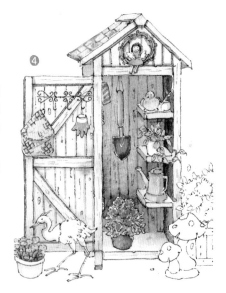

5-6

長凳的顏色用薄荷綠（群青＋翠綠）來畫，後面的凳子腿要比前面的畫得深一些。長凳上盆栽的受光面偏暖，用黃綠色和橄欖綠交替鋪色。先畫出地上盆栽的花朵位置，等乾透後避開花朵給葉子進行鋪色，然後用焦棕色畫出花盆。

用紅色和淡黃色交替畫出蘑菇菌蓋的漸變。用群青加土黃調和成茶水般的濃度畫出鳥籠的木質紋理，待乾透後統一畫出層次。

7-9

用茶水般濃度的橙色從下往上接染褐色，畫出地上蘑菇菌蓋的漸變。菌柄部分用淡淡的土黃色來畫，並在其底部點染一點灰色，最後畫出深灰色的底座。用粉色和藍色畫出繡球的漸變，葉子以橄欖綠為主，葉子的左邊偏黃，在其頂部加入橙色，在葉子中間加入一些群青色，然後畫出繡球葉子的層次。最後，用藍紫色（群青＋紫色）畫出蘑菇和圍欄的投影。

10 這裡要換大一號的筆刷，橫向運筆，用牛奶兌水般濃度的土黃和群青色交替暈染出地面。

繡球的後面有一些空間，在此處用綠色進行平塗。給左邊木凳上的植物補充一些枝條。

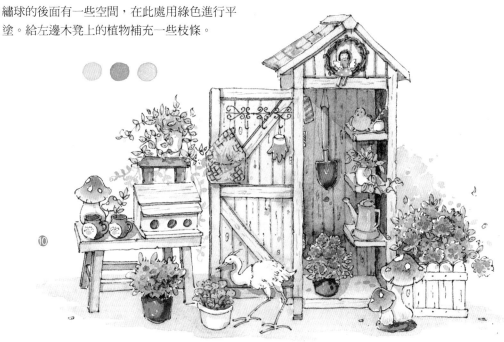

11 最後，用群青與紫色的混合色畫出整體的投影，再畫些小草豐富地面，完成繪製。

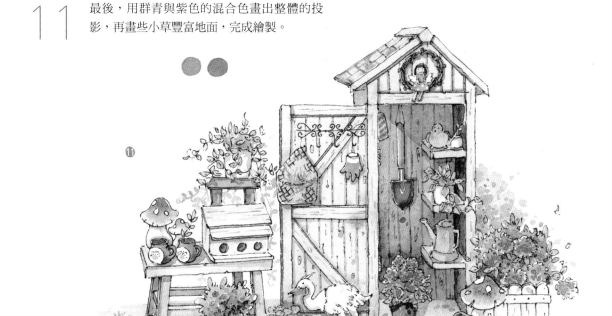

雪中小屋

茫茫的白雪覆蓋著一座小木屋。在寒冷的冬季,生一堆火,
沏一壺茶,屋內十分溫暖,看著屋外的飄雪,靜享此刻的美好。

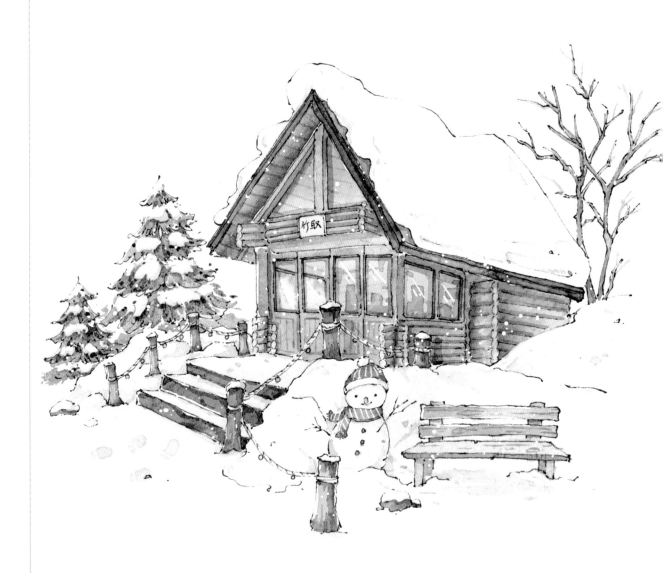

1 本示例主要繪製的是建築類題材，起稿的時候要特別注意透視問題。可以先將木屋當作一個長方體，確定好其與周圍物體的透視關係後，先以小木屋為中心，再向外延伸出其他景物。

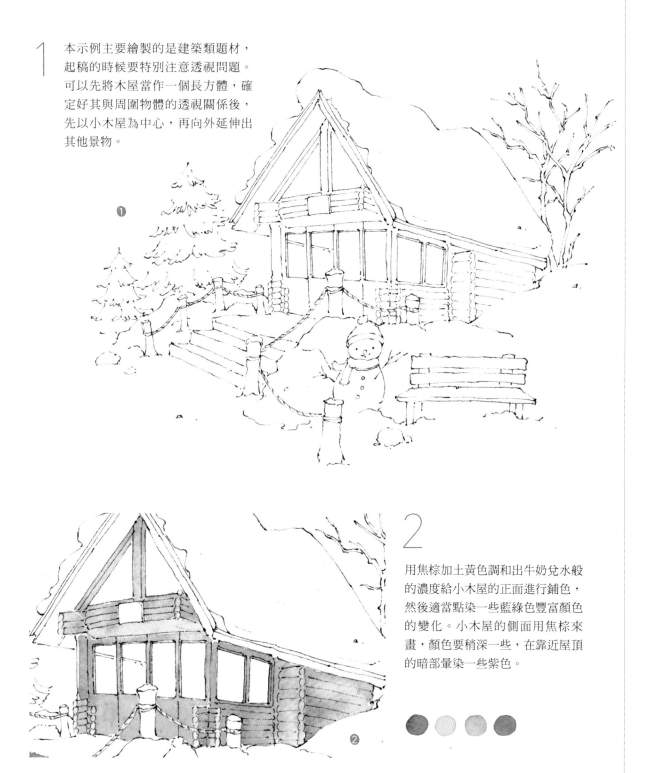

2 用焦棕加土黃色調和出牛奶兌水般的濃度給小木屋的正面進行鋪色，然後適當點染一些藍綠色豐富顏色的變化。小木屋的側面用焦棕來畫，顏色要稍深一些，在靠近屋頂的暗部暈染一些紫色。

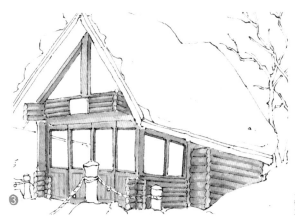

4 用黑色畫出屋簷的邊緣,再適當混入一些綠色讓顏色更加豐富。屋簷的內側用褐色畫出來,注意其靠近表單一側的濃度要畫得深一些。

3 畫出小木屋的層次及其木頭部分的暗部,窗框的轉折部分也一起畫出來。

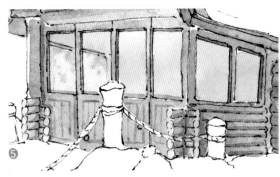

5-6 給室內的環境進行整體鋪色。屋頂燈光附近是最亮的,所以其周圍的環境應當最淺。用茶水般濃度的檸檬黃從燈的周圍開始畫,再向四周接染土黃色。靠近右側窗戶的周圍用土黃加一點橙色交替畫出由淺到深的顏色漸變。用淡藍色畫出左側的玻璃。在屋頂的局部點染一點紫灰色(紫色+灰色),並在其頂尖用土黃和橙色交替畫出漸變。

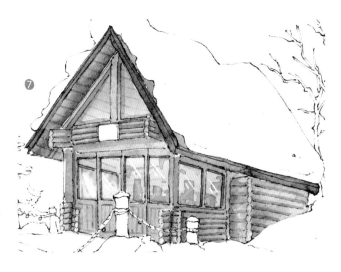

7 用與底色一樣的顏色畫出屋內、屋外的木紋。室內的物品不需要畫得太清楚,畫出大致的剪影就可以了。用高光筆劃出玻璃上的反光。

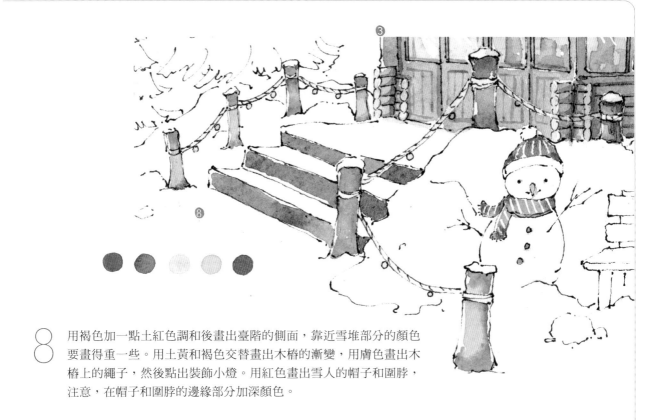

8 用褐色加一點土紅色調和後畫出臺階的側面，靠近雪堆部分的顏色要畫得重一些。用土黃和褐色交替畫出木樁的漸變，用膚色畫出木樁上的繩子，然後點出裝飾小燈。用紅色畫出雪人的帽子和圍脖，注意，在帽子和圍脖的邊緣部分加深顏色。

9 長凳部分以淡褐色為主，畫的時候適當接染淡綠色和淡紫色以豐富顏色的變化。用茶水般濃度的褐色加土黃色混合後畫出長凳的表面，並在其正面凳角的轉折部分加深顏色。

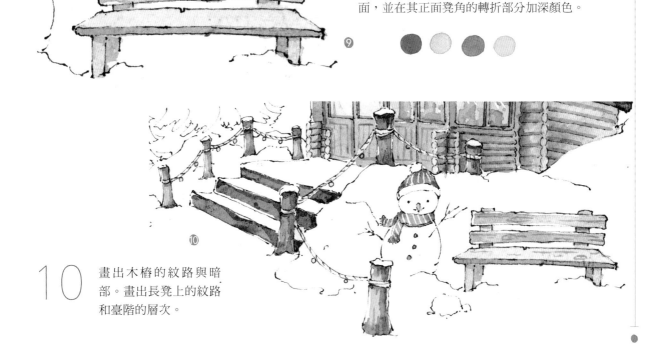

10 畫出木樁的紋路與暗部。畫出長凳上的紋路和臺階的層次。

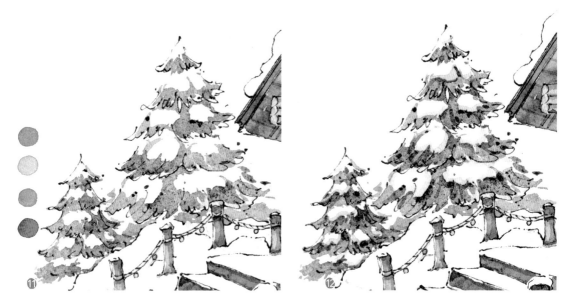

11-12

給松樹的第一層進行鋪色，留出積雪的位置。用灰綠色（橄欖綠 + 灰色）調和成牛奶兌水般的濃度畫出所有松針，在小松樹的暗部暈染一點焦棕。待第一層乾透後，畫出松樹的層次，尤其在樹上靠近積雪的周圍加重顏色，表現出積雪的投影。用淡淡的群青色畫出積雪的體積感。

13

畫積雪的顏色要淡，統一用茶水般濃度的群青色加一點紫色來畫，再根據積雪的體積畫出其暗部並且加強轉折處的細節。

用灰色畫出小木屋後面松樹的枝幹，適當點染深一些的綠色以豐富枝幹的顏色。

14

畫出地面上積雪的暗部，注意暗部的顏色及深淺要統一。在陽光直射的位置可以鋪一點淡淡的土黃色，以增強積雪暗部的冷暖對比。長凳下的投影也一起畫出來，然後在門口畫出幾個鞋印。

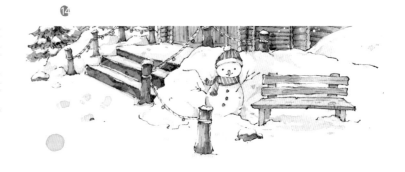

15 最後，用白墨水點出雪點效果，完成繪製。

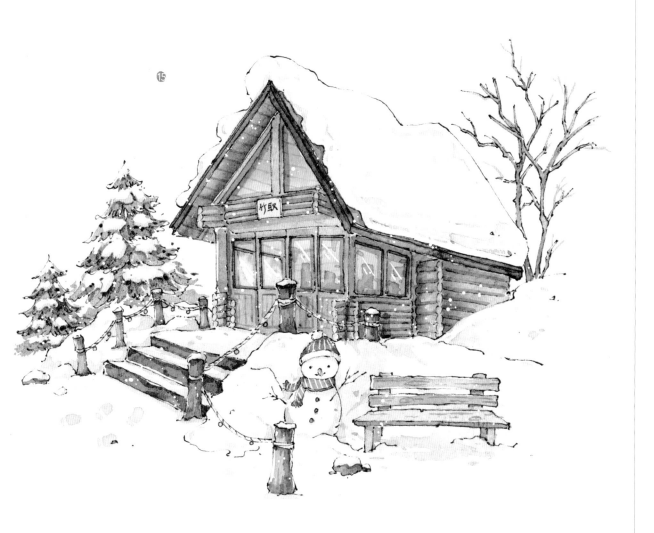

蘑菇堡

森林中的蘑菇堡建在懸浮的草地上，色彩明豔，像童話一樣。在本示例中，大家可以嘗試搭配更多的元素，發揮自己的「想像力」吧。

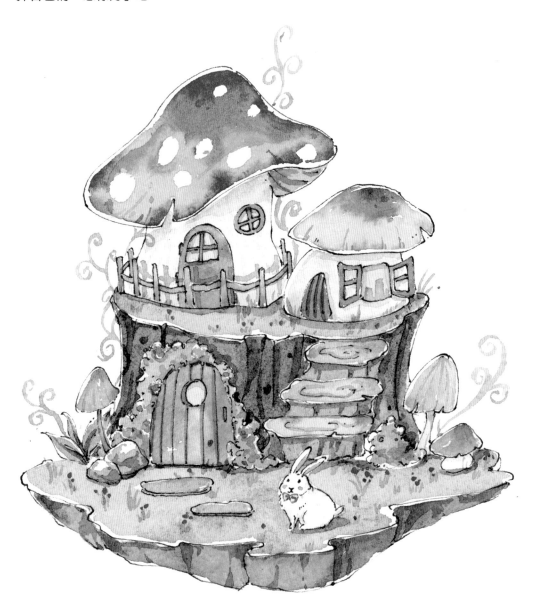

1

本示例偏童話風格，畫的時候可以發揮想像，加入自己的想法。起稿時注意蘑菇堡上下兩層的透視關係，屋頂的線條要畫得流暢一些，整體的線條要有輕重變化，遵循由重到輕再到重的用筆規律。

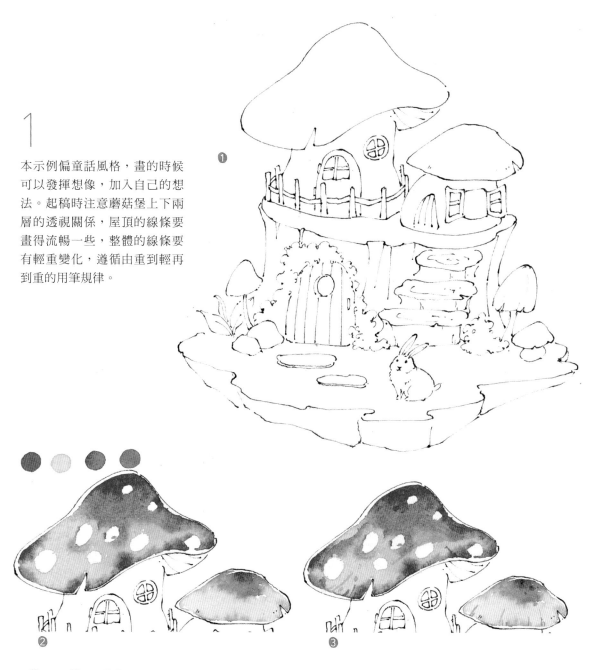

2-3

蘑菇形屋頂部分：用牛奶兌水般濃度的土黃和紅色交替畫出大蘑菇形屋頂的漸變，在其邊緣用牛奶兌水般濃度的紅色進行點染，加強顏色的明暗對比，注意留白。用土黃和焦棕色交替畫出小蘑菇形屋頂的漸變，在其邊緣點染一些紫色，待乾透後畫出表面的層次和紋理。

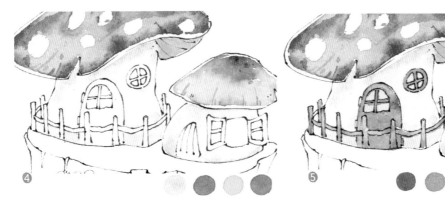

4 　牆壁部分：以膚色為主，在其頂部接染淡
　紫色，在其底部接染土黃色。屋簷內部用
　土紅與紫色的混合色來畫。

5 　用褐色畫出門窗以及圍欄，給門上點染一些
　群青色豐富顏色的變化。用淡土黃給屋內鋪
　色，然後畫一些簡單的投影。

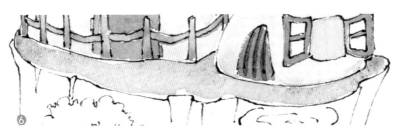

6 　用橄欖綠與土黃色的混合色
　畫草坪。在靠近屋子兩側的
　地面部分，用濃度高一些的
　橄欖綠加普藍色調和後進行
　點染。

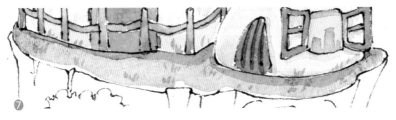

7 　待上一步驟的顏色乾透後畫
　出小草，在靠近牆根的位置
　用橄欖綠畫出草地上的陰影。

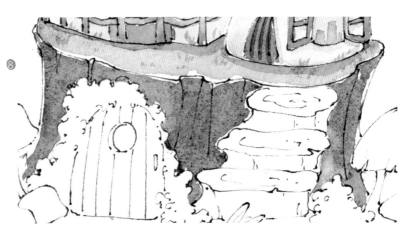

8 　用牛奶兌水般的褐色先為
　樹幹進行鋪色，再適當點
　染一些綠色表現出青苔。
　最後，畫出樹幹上面的樹
　紋。

9

用玫紅和橄欖綠色分別畫出樹幹周圍的花朵和葉子，用焦棕加土紅調和後畫出大門，再在大門的中部點染群青色。大門的顏色要與樹幹的顏色有所區分。臺階的三個平面先用土黃色進行鋪色，再在臺階正面邊緣點染一些土紅，在臺階側面用焦棕加灰色調和後畫出深淺不同的效果。

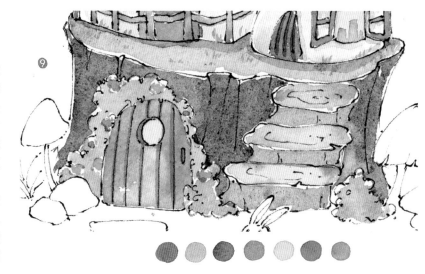

10

用橄欖綠畫出植物的層次，順便把大門上的紋路以及臺階的層次也畫出來。

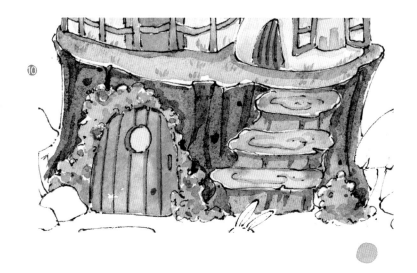

11 下層的草地用與第 6、7步驟同樣的方法來畫，然後用焦棕色畫出底部的土層，並在土層的轉折處適當地加深。

12

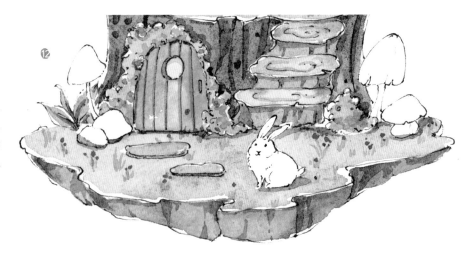

畫出土層的層次，
在樹幹根部強調出
草地的陰影。畫出
小草，用高濃度的
水彩點出幾朵小
花。

13-15

畫出粉色和藍色的蘑菇，畫出灰色的石頭。用粉色畫出兔子的耳朵，並在兔子臉
上點出兩塊不規則的粉色。用淡淡的群青色畫出兔子身上的暗部。

16

用群青與紫色的混合色畫出
圍欄和屋簷下的投影，圍欄
的投影要比屋簷下的深一
些，可以加入一點灰色來
畫。接著，用高濃度水彩點
出草坪上的小花。

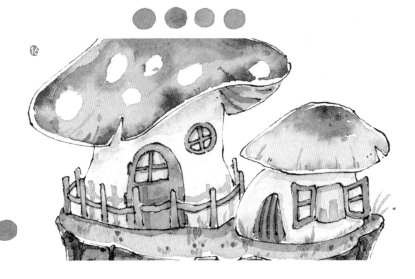

17 最後，畫出蘑菇堡周圍的藤蔓，完成繪製。

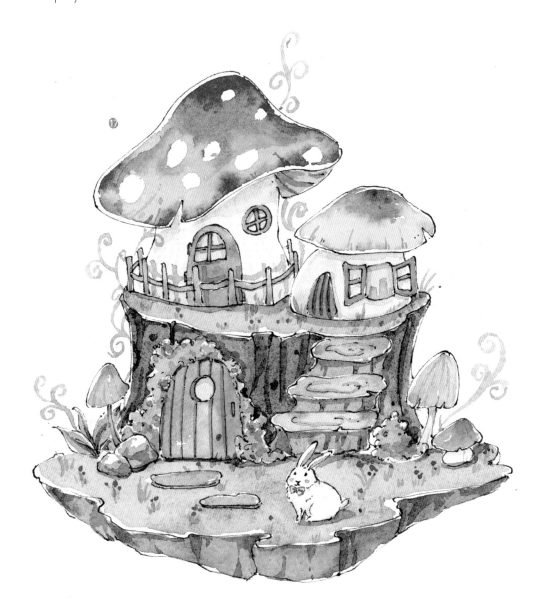

哈比人村

哈比人的洞穴小屋「鑲嵌」在草坡裡，像恬靜又美麗的
世外桃源，充滿迷人的田園風情。

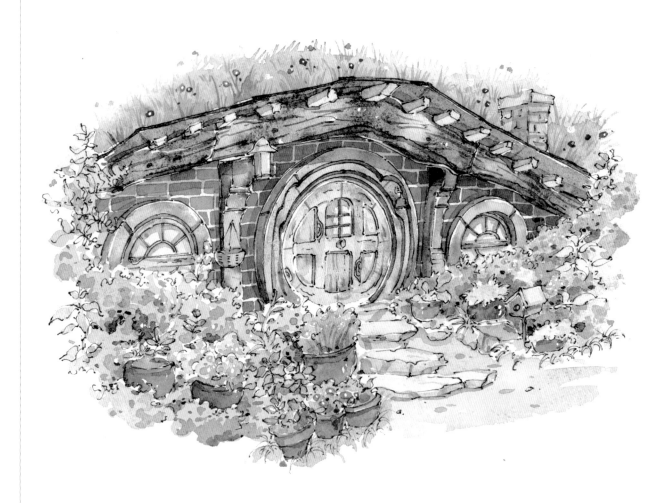

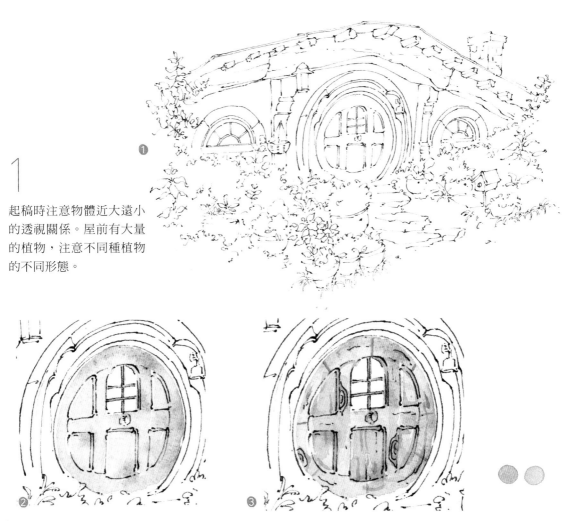

1

起稿時注意物體近大遠小
的透視關係。屋前有大量
的植物，注意不同種植物
的不同形態。

2-3

門的部分：以牛奶兌水般濃度的天藍為底色，在其下部點染一些綠色，趁濕用牛奶兌水般
濃度的天藍色平塗門的下邊緣。待顏色乾透後，畫出門上的木紋。

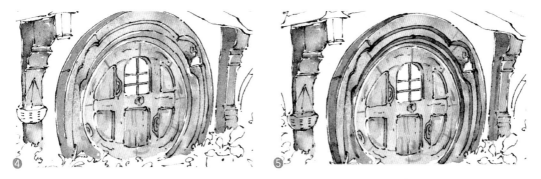

4-5

用灰色加一點土紅調和成牛奶兌水般的濃度給門框上色，在靠上的位置接染一點橙色，再
用深一些的灰色畫出門框側面的厚度。兩邊的柱子也用同樣畫法，柱子側面的顏色比前面
要深，然後趁濕接染一些綠色豐富柱子的顏色變化。待乾透後畫出門框和柱子的層次。

6-7

兩邊窗戶的畫法和用色與前4步驟相同。

⑥ ⑦

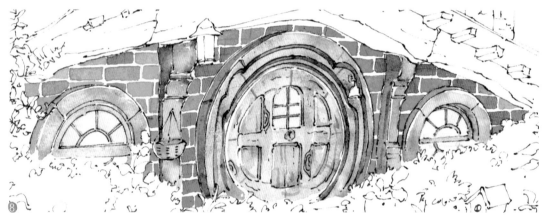

⑧

仔細畫出每塊磚塊。磚的顏色以土紅色為主，在其局部加入不同比例的橙色和焦棕讓顏色有所變化。用淡黃色畫出室內的環境色。

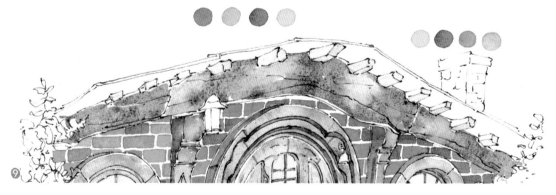

⑨

屋棚下的木棍部分：用茶水般濃度的土黃色進行鋪色。

下方的木層部分，先用茶水般濃度的土黃色畫出其淺色部分，然後趁濕用棕褐色（焦棕+灰色）接染畫出深色部分。最後，在局部點染一些藍綠色。待乾透畫出木紋的輪廓，並劃出每根木棍的明暗變化。

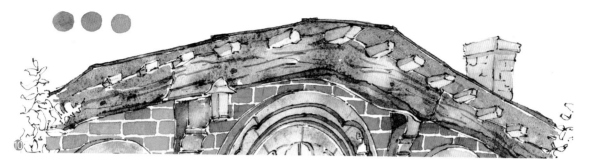

10 用普藍色畫出屋棚邊緣的厚度，顏色要畫得深一些。用淡淡的土紅色畫出煙囪，並在其左邊的暗部接染一些群青色。

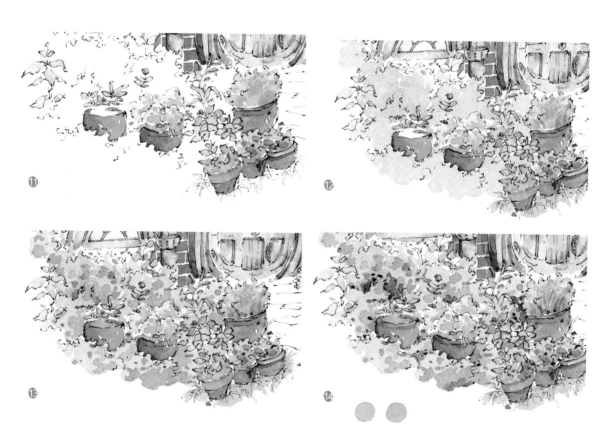

11-14 畫房屋左側的植物之前先將花盆畫出來。花盆的顏色儘量畫得豐富一些，然後用牛奶兌水般濃度的黃綠色接染橄欖綠給植物進行統一鋪色。待乾透後，豐富植物的層次並強調出暗部。

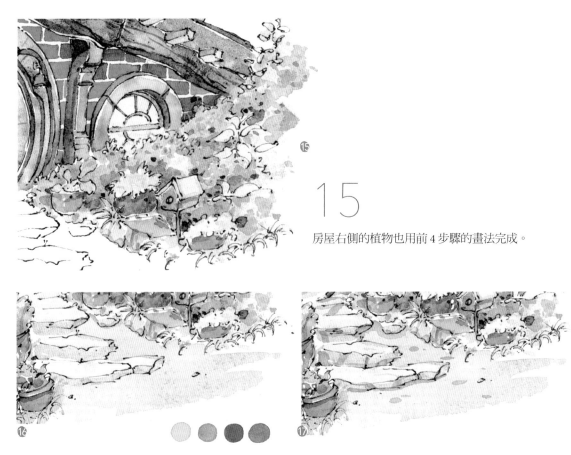

15

房屋右側的植物也用前4步驟的畫法完成。

16-17

用土黃色畫出臺階的平面,其側面用黃灰色(土黃+灰色)表現出轉折。

土地部分:用土黃色與一點褐色的混合色進行鋪色,顏色要與臺階有所區分,並在其邊緣暈染一些紫色。待乾透後畫出臺階的層次、投影以及地上的小石子。

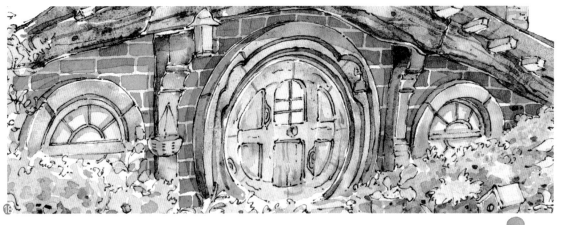

18

用灰色畫出牆上、屋簷下、門窗和石柱上的投影。

19 畫出屋頂上的青草。先用水彩顏料畫出草的厚度，待乾透後用小筆劃出小草的輪廓，表現出近實遠虛的視覺效果。

最後，用不透明水彩點出幾朵小花，完成繪製。

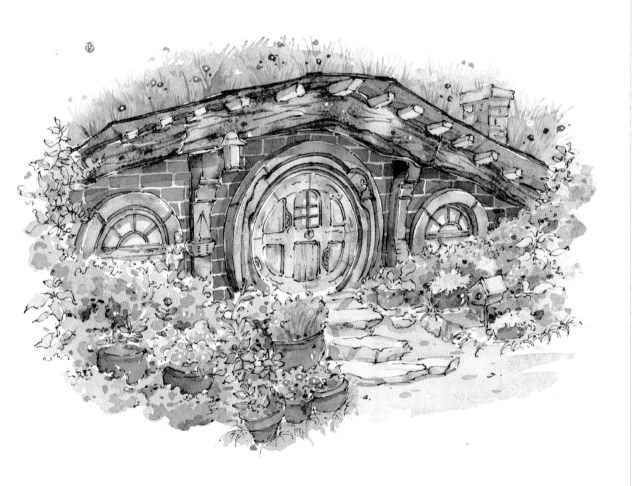

文藝咖啡店

繁雜的塵世中，靜謐的空間裡，書桌上放著一杯咖啡，你端起後細細地品味其中的苦澀，
時間一點一滴地流逝，滿屋子的咖啡香環繞著你。

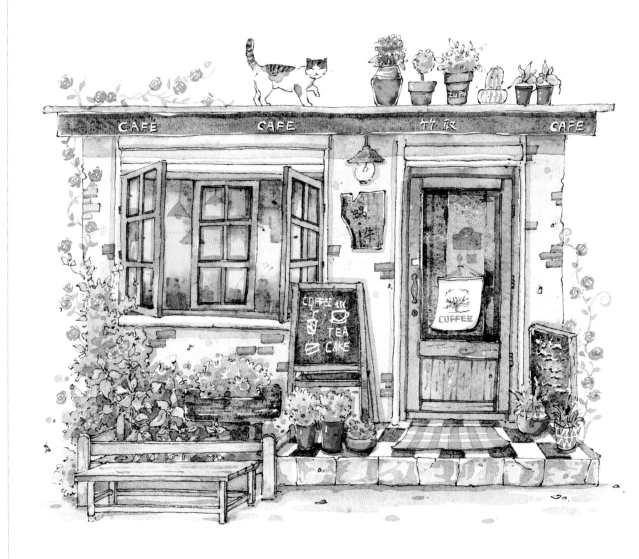

1

咖啡店的線稿畫起來比較複雜，起稿時可以先把門窗等主要物體的位置和比例確定好，再依次刻畫細節。畫植物部分時，首先應畫出咖啡店前方結構清晰的植物，再用簡單的線條畫出後面的灌木。

2

頂棚部分：用深灰色進行整體鋪色，再接染一些土紅和藍綠色豐富顏色的變化。上面的屋頂用淡淡的群青色畫出來。

3

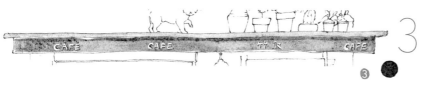

用白墨水在頂棚的側面寫上文字，用黑色勾勒出其投影以增強字體的立體感。接著，把屋頂的投影也畫出來。

4

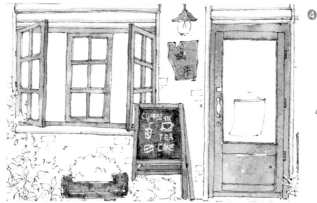

門和窗的顏色以焦棕色為主，並在其邊緣適當接染藍綠色。注意，窗戶轉折的顏色要畫得深一些，可以用焦棕與深褐色的混合色來畫。

5 用焦棕與褐色的混合色勾勒門和窗的邊緣，門和窗的邊緣要比其底色深一些。用群青色畫出白色捲簾門的暗部。

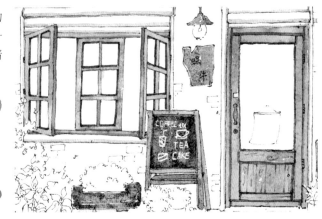

6 室內的環境：用土黃色從窗戶中間開始畫，並在窗戶上下兩部分都接染土紅、灰色、綠色以及黑色，暈染出朦朧的效果。

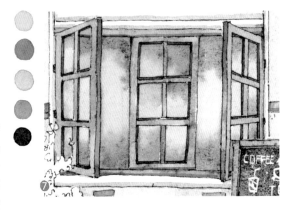

7 門裡的顏色分為三部分來畫：左邊用黑色接染普藍色進行平塗；中間用黑色接染土黃色進行平塗；右邊用橙色接染黑色進行平塗。

8 待顏色乾透後，用褐色畫出室內吊燈和物品的剪影，不用畫得太細緻，畫出大致的輪廓即可。

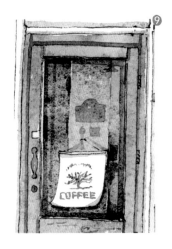

9 最後，用普藍色加大量的水調和後，順著窗框和門框畫出其邊框的投影。

10-11

石磚部分：統一用牛奶兌水般的濃度來畫。分別用藍灰色（群青＋灰色）和灰綠色（橄欖綠＋灰色）交替平塗石磚，並在石磚中部加入群青色，注意在石磚上留白，然後用與石磚底色同樣的顏色畫出石磚的層次。

12

圍欄和凳子的顏色以天藍為主色，在靠近其底部和邊緣的個別位置分別暈染一些紫色和焦棕色。

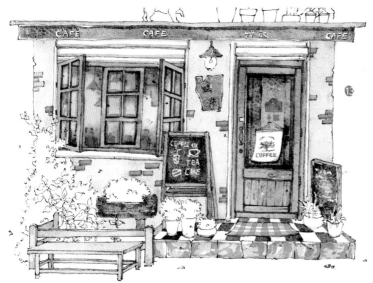

13

牆面部分：用茶水般濃度的土黃色與一點紫色的混合色平塗牆面，加入紫色的目的是降低顏色的飽和度，讓牆面有灰濛濛的效果。然後趁濕在牆面邊緣點染紫色以豐富顏色的變化。用土紅色畫出牆面的磚塊。用黑色畫出臺階上面的瓷磚，用淡一些的紅色畫出地毯的格紋，注意近大遠小的透視關係。

14-15

用黃綠色和橄欖綠色按不同的比例調和後，畫出盆栽和房屋前方的植物，注意葉子的顏色要有深淺變化。仙人掌可以用翠綠色來畫，有些深綠色植物可以用橄欖綠與普藍的混合色來畫。等顏色乾透後，畫出植物和花盆的層次，注意留出高光部分。

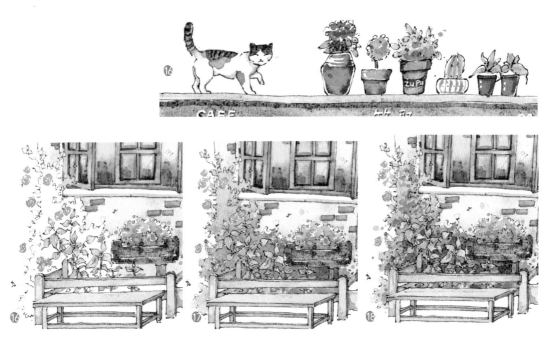

16-17

玫瑰花叢部分：先畫出淡粉色的花朵，再用小筆勾勒出花瓣的形態。綠色葉子部分：先用牛奶兌水般濃度的黃綠色鋪好底，再接染混合好的深綠色（橄欖綠+普藍）從上向下進行平塗，在花叢底部靠近泥土的位置混入一些焦棕色。

18

接著，用與植物底色同樣的顏色畫出植物的層次。尤其前方植物的顏色要比後面的深一些，這樣才能更好地體現出層次感。

19-20

畫出延伸的花藤。

21

用調和好的藍紫色（群青＋紫色）畫出整體的投影。注意，頂棚的投影面積要畫得大一些。最後，畫出一些小石子豐富細節，完成繪製。

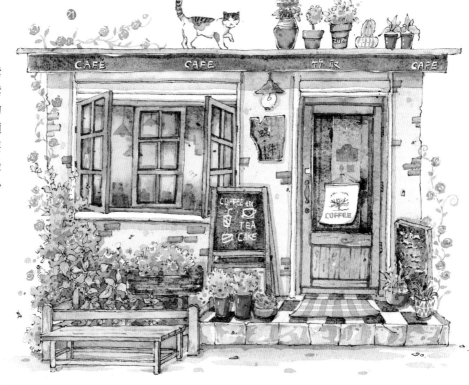

—— 青島・荒度咖啡 ——

場景篇 SCENE

車水馬龍的街道，安靜的小巷，咖啡店裡溫馨的一角，這些都是生活中
最好的創作素材。發現生活中的小美好，再用紙筆將他們記錄下來吧。

- 雪中小鎮
- 精靈小屋

雪中小鎮

雪，紛紛揚揚地從空中飄落，覆蓋在屋頂和馬路上。路上匆匆的行人留下了清晰的腳印。
漫天飛雪的街道，瀰漫著一種白色的浪漫。

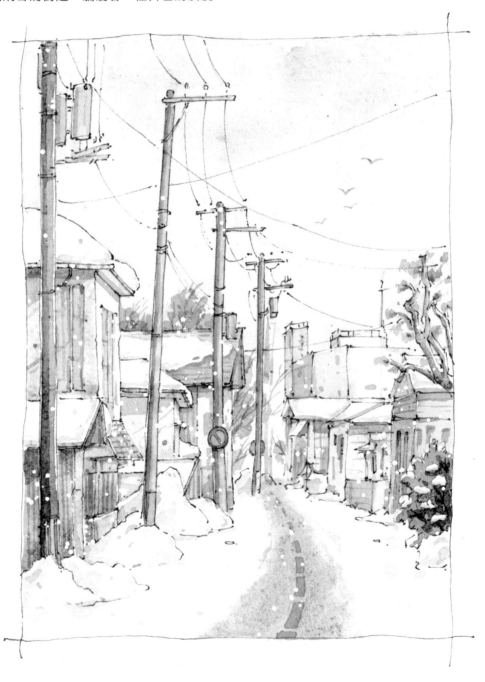

1 畫街景之前，我們要判斷這個場景屬於哪種透視。本示例屬於一點透視，即場景中只有一個消失點，畫的時候要遵循一點透視的規律，畫出近大遠小的縱深感。

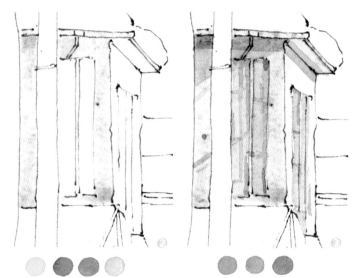

2　從最前面的建築開始畫。用焦棕加土黃色調和成茶水般的濃度進行整體鋪色，再在此顏色基礎上加入一點紫色點染建築局部。建築的側面用茶水般濃度的土黃色進行鋪色。屋簷的邊緣用淡綠色來畫。

3　用群青色加灰色調和後畫出窗戶，再適當加強窗戶的層次，然後用紫色畫出屋簷下的投影。

4-5

先用藍綠色替牆的側面進行整體鋪色，然後在靠近屋簷和其底部的位置點染一些普藍色，接著用土黃和紫灰色（紫色+灰色）在牆面局部交替畫出漸變，再將紫灰色的屋簷以及普藍色的圍牆底部也畫出來。待第一層顏色乾透後，畫出屋簷的細節以及屋簷下的投影。

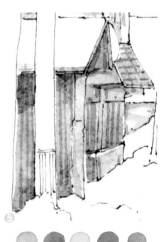

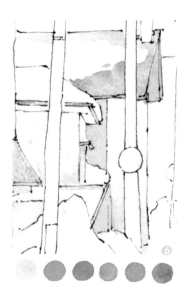

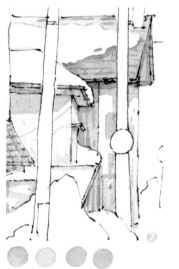

6-7

這部分用膚色與一點洋紅的混合色進行鋪色，再在局部點染一些紫灰色（紫色+灰色），然後畫出屋簷和電線藍紫色（群青+紫色）的投影。用藍綠色加普藍色調和出牛奶兌水般的濃度畫出積雪下的屋簷，用土黃加橙色，黃綠色加白色分別畫出牆壁的下方，然後豐富其細節和投影。

8-9

遠景建築的顏色不要畫得太跳躍，畫面的整體色調盡量統一。這裡以黃灰色（土黃+灰色）先進行大面積平塗，再給前方的建築調入一些紅棕色（土紅+棕色），給後面的建築分別加入群青和黃綠色。待第一層乾透後，豐富牆上的紋理與門窗的層次。

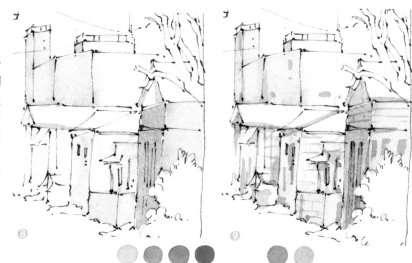

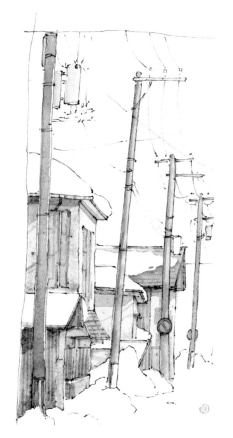

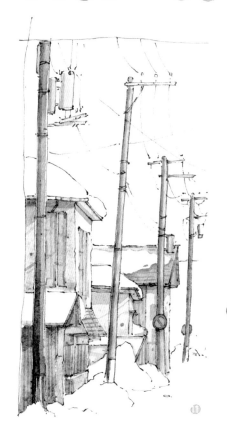

10-11

最前面的電線杆用普藍與橄欖綠的混合色進行平塗，再在電線杆上部畫點橙色。後面的電線杆也用同樣的方法來畫，但顏色要畫得相對淺一些。待顏色乾透後畫出所有電線杆的暗部。

12-13

用土紅和橄欖綠色分別畫
出遠處植物的輪廓，然後
再畫出其枝幹。

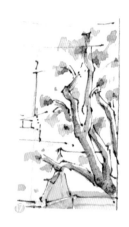

14-15

用橄欖綠加焦棕色調和後畫出房屋前方的灌木叢，
注意留出積雪的位置，然後逐部加深顏色畫出灌木
叢的暗部，用淡淡的群青色畫出積雪的堆積感。

16-17

樹葉部分同樣用橄欖綠加焦棕色調和後來畫，顏
色要比灌木叢淺一些，然後用褐色畫出其枝幹，
最後畫出暗部的層次。

18　馬路的中間被薄薄的積雪
所覆蓋，因此馬路的邊緣
要畫成虛的，畫出灰色的
馬路後，再用清水筆將其
邊緣暈開。

19　待乾透後用濃度較高的土
黃色畫出馬路中間的黃線，
注意近大遠小的關係。

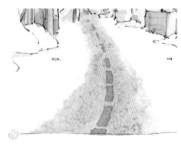

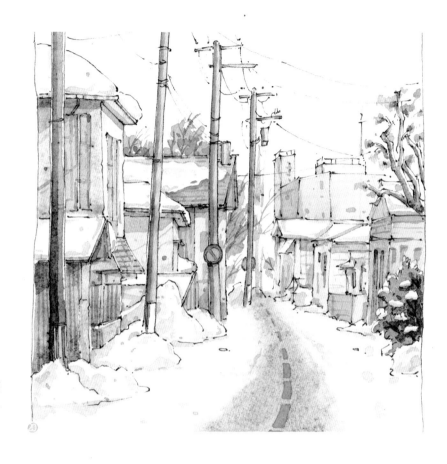

20

用群青加紫色調
和後，統一畫出
積雪的暗部。

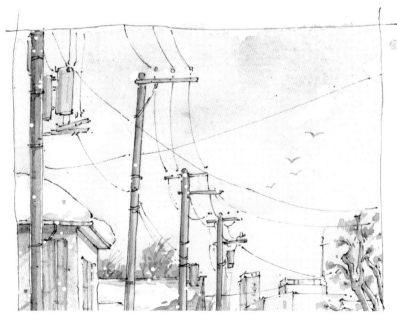

21

換大一號的筆刷。用淡
藍色畫出天空，趁濕用
紙巾在天空擦出雲朵的
形狀。

最後，敲上白色雪點，
完成繪製。

精靈小屋

山林裡，有一間如夢境般的小屋，輕輕地推開門，琳琅滿目的復古小物陳列其中，
好像跌入了精靈的小世界。點一杯咖啡和一份甜點，靜靜地享受著美好的小時光。

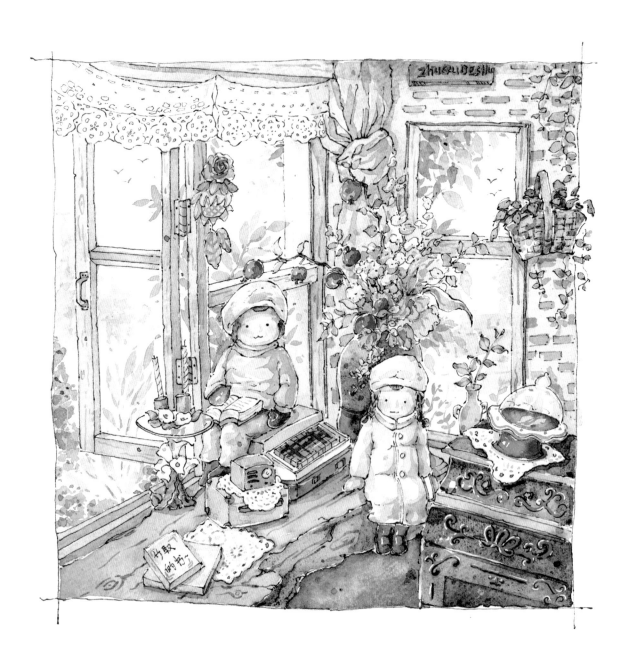

1 本示例是比較複雜的室內場景。室內的擺件種類較多，起稿時可以先把主體物的大框架確定下來。例如：窗戶、桌子、櫃子的位置和輪廓等，然後再逐一畫出各種小擺件。

2-3 左邊小精靈的帽子用群青加一點灰色調和成茶水般的濃度進行平塗，衣服和褲子分別用土黃和灰色進行鋪色，然後趁濕用焦棕和高濃度的灰色點染衣服和褲子的暗部，最後畫出深灰色的手套和鞋子。

右邊的小精靈：用茶水般濃度的土黃色畫出其帽子，將衣服畫為淺灰色，鞋子用焦棕和深灰色交替來畫。

4-5 畫出兩個小精靈衣褲上的皺褶和層次，注意暗部的顏色要統一。用淡紫色畫出帽子在小精靈臉部的投影，以及小精靈鼻梁和右臉的暗部。

6-7 小精靈的臉頰用膚色進行平塗，然後趁濕用淡紅色點出腮紅。右邊臉頰的暗部統一點一些淡紫色。最後畫出小人褐色的頭髮。

8-9 用橄欖綠畫出模擬馬蹄蓮的葉子，用黃色點出其花蕊並順便畫出蠟燭。中間的圓形玻璃用茶水般濃度的藍綠色淡淡地鋪一層。待乾透後，用橄欖綠畫出葉子的層次。玻璃中間的銜接處用橄欖綠稍微塗一下即可。

10 用土黃與灰色的混合色畫出小精靈坐著的檯面。用黑色和灰色分別畫出鍵盤和其底座，在底座右邊暈染一點群青。用灰綠色（橄欖綠+灰色）畫出小音箱。用藍灰色（群青+灰色）畫出音箱下方小箱子的正面和側面，並在其頂部暈染一些土黃色。

11 書本和蕾絲墊用自己喜歡的顏色畫上即可，最後豐富它們的層次。

12 用土黃加焦棕色加紫色調和成牛奶兌水般的濃度給桌面進行鋪色，桌子側面的顏色要比桌面相對深一些，在桌面顏色的基礎上加入一點黑色平塗桌子的側面，體現出立體效果。

13 畫出桌面的木紋，用群青加紫色調和後畫出桌面上物品的投影。

14

窗框的主色為藍綠色。用藍綠色加水調和為牛奶兌水般的濃度進行第一步驟的鋪色，然後在窗框底部及邊緣接染紫色豐富顏色的變化。接著要加深朝向屋內的窗框，窗外的牆壁用淡淡的灰色畫出來，再用紫色暈染一些陰影。

15

用土黃色和粉色分別畫出乾燥花，在乾燥花的暗部混一些焦棕色。用土紅色畫出石榴，用橄欖綠色畫出葉子。豐富乾燥花的層次以及石榴的暗部。

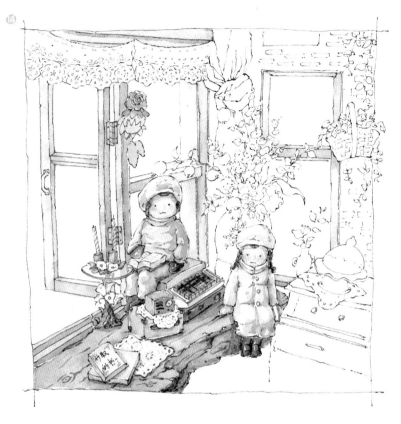

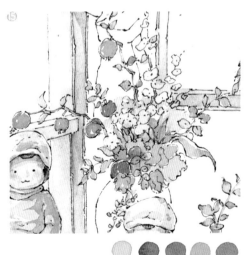

16

由於花瓶的上部受光，我們用土黃色來畫花瓶上部，然後向下接染綠色和濃度較高的灰綠色（橄欖綠+灰色），最後在其底部暈染一點土紅色。

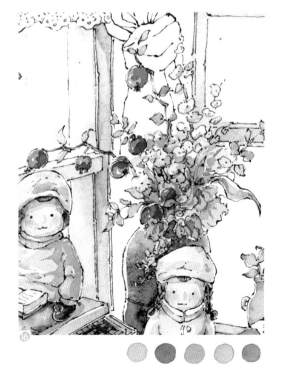

17-18

用灰色與一點土黃的混合色給
後面的窗簾進行鋪色，然後在
此顏色的基礎上加一些紫色，
畫出窗簾的皺褶。

19-20

這裡的葉子顏色偏冷，因此用橄欖綠加一些群青色
調和後來畫。用灰色加一點土黃色調和後畫出籃
筐，在其提手部分暈染一些群青色。接著，畫出葉
子暗部的層次及籃筐的結構。

21

用土紅色畫出櫃子上的托盤，其暗部的
顏色要深一些。用淡淡的群青色畫出玻
璃罩。用焦棕和褐色混合後畫出櫃子，
再在櫃子的下部加入一些綠色。

22 待上一步的顏色乾透後，用不透明的金色顏料畫出櫃子上的花紋，用高光筆劃出反光，用黑色畫出花紋的暗部以增強立體感。

23 桌子下面的顏色較深，用灰色加一點紫色調和後來畫，在右下角暈染一些土紅色，大致表現出空間感即可。

24 紗簾部分：用茶水般濃度的土黃色先淡淡地鋪一層，然後用淡淡的藍綠色畫出後面若隱若現的窗戶。

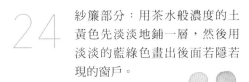

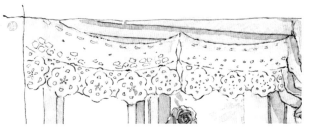

25 用茶水般濃度的土黃色給牆面淡淡地鋪一層，在其頂部以及窗簾周圍暈染一點群青色。

26 待乾透後，用土紅色畫出牆上的紅磚及牆面上的陰影。

27 用淡綠色和橄欖綠色分別畫出窗外嫩綠的葉子及窗下的植物。最後，用灰色大致畫出遠方的建築剪影，完成繪製。

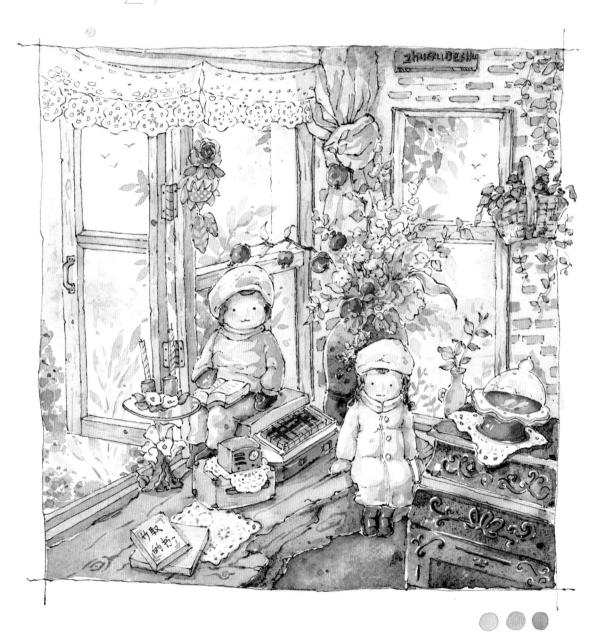

水彩工具推薦

水彩紙是畫面的載體，選擇適合的紙張作畫，水彩的魅力才能被最大限度地發揮出來。
所以在所有畫材中，水彩紙是最重要的。

[輝柏水彩本]

紙張成分中性，可用濕畫法，可修改，暈染粗紋理效果較好，適合初學者。裝訂方式可以靈活翻頁，底部有硬墊板，方便外出寫生攜帶。

[輝柏櫻花自來水筆]

灌水軟毛筆，是固體水彩顏料好搭檔，可以灌清水或墨水使用，當書法筆使用時一般用於練字。

[輝伯可伸縮洗筆筒]

收納畫筆十分方便，外出寫生時的必須裝備。

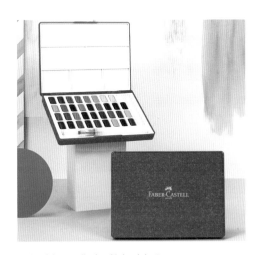

[輝柏固體水彩顏料]

色彩鮮豔，飽和度高，無須過度調色，適合初學者。底部拉環設計使顏料盒不易滑落，並且每盒均附贈海綿一隻自來水筆。

[輝柏金屬色水彩顏料]

閃亮的金屬色可以輕鬆畫出珠光感，使水彩畫的層次更加豐富。

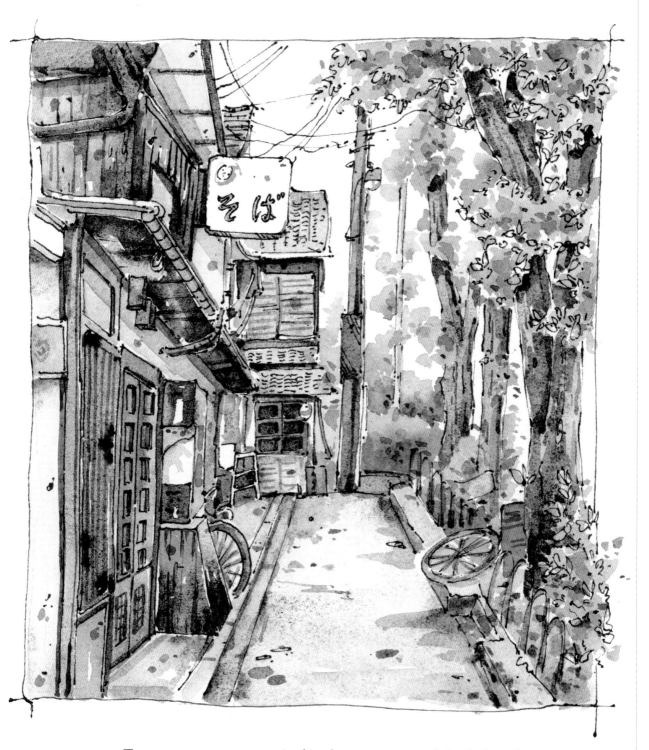

The trees come up to my window like the yearning voice of the dumb earth.

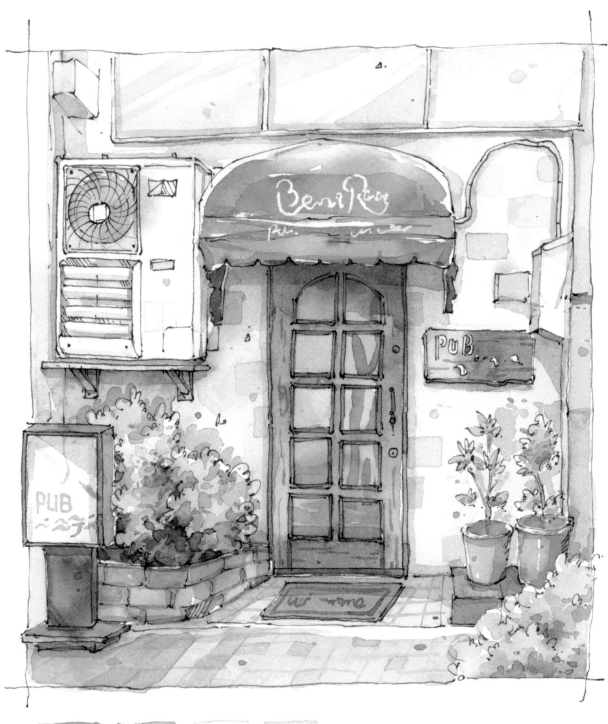

These little thoughts are the rustle of leaves, they have their whisper of joy in my mind.

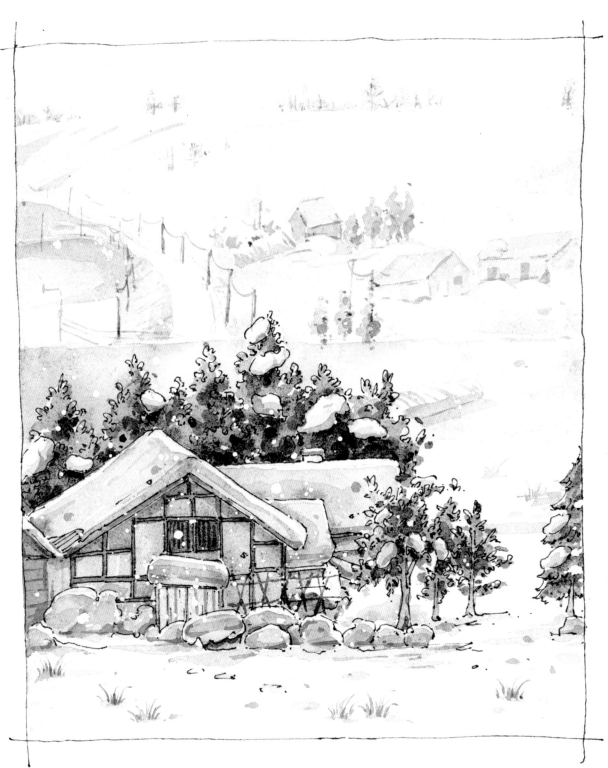

The world puts off its mask of vastness to its lover.
It becomes small as one song, as one kiss of the eternal.

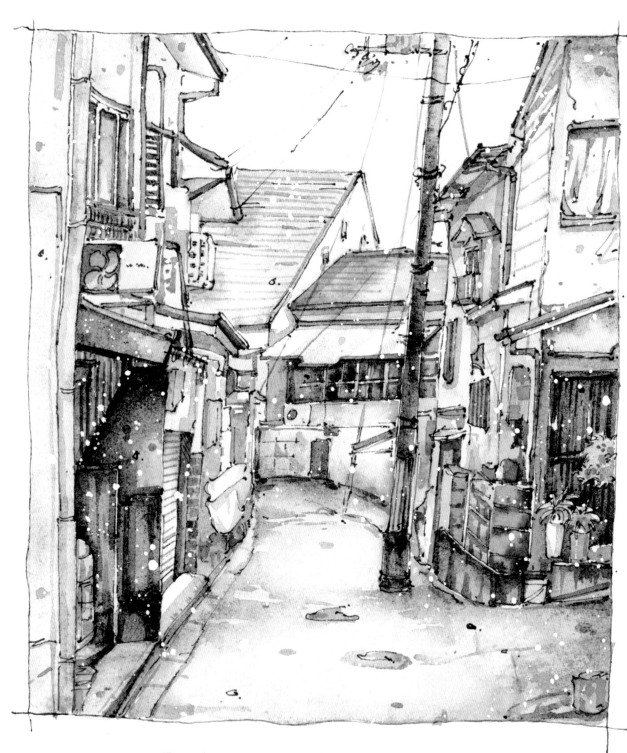

The mighty desert is burning for the love of a blade of grass who

shakes her head and laughs and flies away.

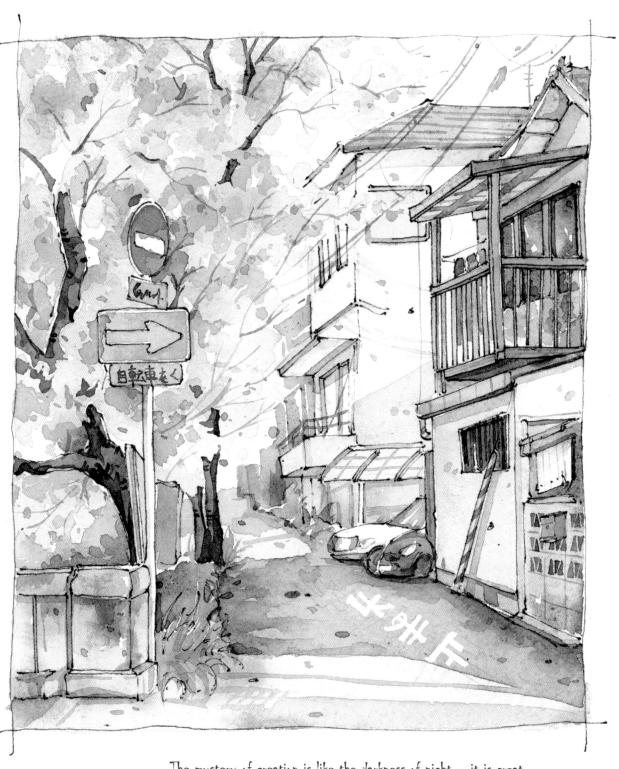

The mystery of creation is like the darkness of night—it is great.
Delusions of knowledge are like the fog of the morning.

作品練習

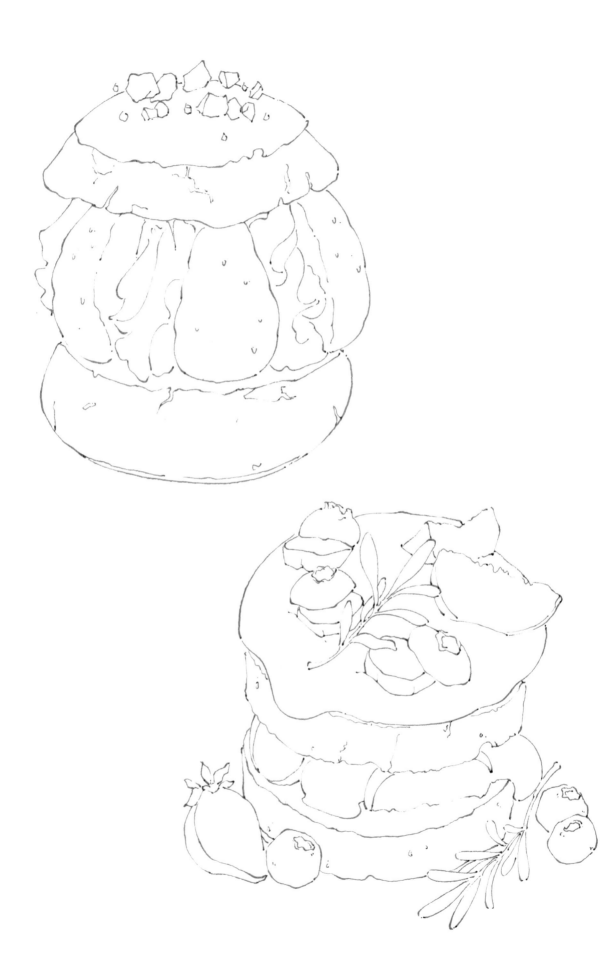

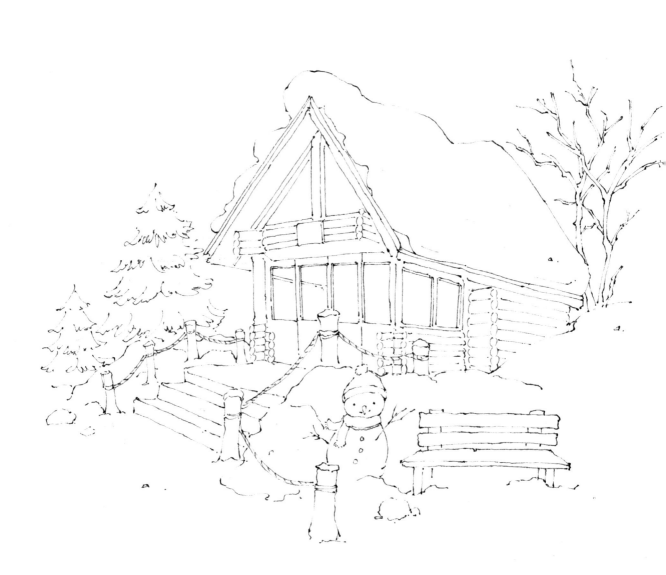